양정무의
명작 읽기

명작은 어떻게 탄생하는가

KB208010

사회평론

차례

양정무의
명작 읽기

들어가며

"한국에는 곰브리치나 케네스 클라크 같은 대학자가 나오지 못할 거야."

존경하는 선배의 말이다. 때는 1988년. 선배는 해외 대학에서 박사 과정을 밟던 중이었고, 나는 푸릇푸릇한 대학 3학년 학생이었다. 미술사를 전공하겠다는 후배가 기특했는지 선배는 만날 때마다 이런저런 이야기를 들려주었다.

선배는 곰브리치와 케네스 클라크의 업적을 소개해주며, 탁월한 미술사학자는 역사와 안목, 풍부한 인문학적 상상력을 갖춰야 한다고 힘주어 말했다. 덧붙여 이런 전천후 인문학자는 유럽에서나 가능하지, 한국에서는 나오기가 불가능하다고 했다. 지금도 그렇지만 당시 더 척박했던 우리 인문학 상황을 생각하면 선배 말이 틀렸다고 보긴 어렵다.

그런데 그 말을 듣고 난 다음 내 마음 한쪽에서 갑자기 불길이 솟아올랐다.

'그래? 그렇다면 내가 한국의 곰브리치, 한국의 케네스 클라크가 되어볼까?'

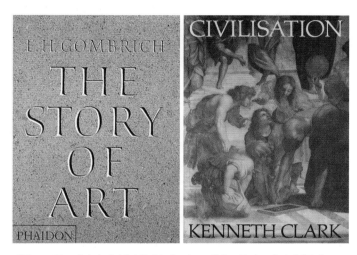

에른스트 곰브리치의 저서 『서양미술사』(왼쪽) 케네스 클라크의 저서 『문명』(오른쪽)

산책하는 곰브리치, 1993년 내가 유학할 당시 곰브리치 교수(1909~2001)는 이미 은퇴한 뒤였지만 가끔 바르부르크 연구소Warburg Institute에서 특강 형식으로 강의했다. 어느 날 학과 앞 고든 스퀘어Gordon Square를 산책하는 곰브리치 교수를 우연히 보고서 내가 찍은 사진이다.

돌이켜보면 내가 학문의 부름을 받은 순간이었다. 공자는 15살에 학문에 뜻을 세웠다는데, 나는 그보다 좀 늦은 21살에 학자로 어디까지 가야 할지 목표를 잡은 것이다.

이때부터 내 꿈은 곰브리치나 케네스 클라크를 능가하는 한국형 미술사학자가 되는 것이었다. 진로를 고민하거나 전공을 정할 때, 하다못해 신문 칼럼이나 강의 주제를 고를 때도 이 큰 그림을 늘 떠올렸다. 그리고 본격적으로 곰브리치나 케네스 클라크에 도전하기 위한 목표를 세워야 했다.

곰브리치와 케네스 클라크, 두 연구자의 공통점은 통사를 썼다는 데 있다. 곰브리치는 잘 알려진『서양미술사』, 케네스 클라크는『문명』이 대표적이다. 두 책 모두 미술사를 통으로 다룬다. 다시 말해 원시나 중세 미술부터 현대 미술까지 방대한 미술의 역사를 꿰뚫는 통사를 써야 이 두 학자와 어깨를 나란히 할 수 있다는 것이다.

어떻게 하면 통사를 쓸 수 있을까? 당시 내가 내린 답은 가능한 한 많이 배워보자는 것이었다. 일단 전공부터 확장성 있는 분야로 르네상스를 선택했다. 르네상스는 문자 그대로 고대의 부활이니까 고대를 알아야 하고, 시기적으로 중세와 근대 사이에 있어서 양쪽을 다뤄야 하니 통사를 쓰기에 가장 알맞다고 생각했다.

르네상스 미술을 한번 제대로 공부하자는 굳은 각오로

런던 유학 시절, 1994년경 유니버시티 칼리지 런던UCL 소속이었으나 주로 바르부르크 연구소에서 공부했다. 여기서 곰브리치 교수를 종종 마주쳤다.

영국 런던으로 유학을 떠났는데, 문제는 르네상스를 주제로 박사학위 논문을 쓰는 일이었다. 당시 내가 공부한 유니버시티 칼리지 런던에서는 박사학위 논문의 통과 조건을 이렇게 명시해놓았다. "독창적 연구original research"와 "탁월한 공헌outstanding contribution". 르네상스 미술 연구로 이런 학문적 업적을 내는 게 쉽지는 않았는데, 천신만고 끝에 박사학위를 취득하고 1999년 1월 귀국했다. 운 좋게도 이듬해인 2000년부터 한국예술종합학교 미술원 미술이론과에 자리를 잡아 오늘날까지 학생들을 가르치고 있다.

교직에 있으면서도 통사를 쓰는 꿈은 계속되었다. 미술원은 신설 학교로서 자유롭고 실험적인 교육과정 운영이 가능했다. 현대 이전 서양미술사를 혼자 담당하다보니 다양한 과목을 개설하여 가르칠 수 있었고, 무엇보다 우수한 학생들과 함께 다채롭게 공부할 수 있어서 좋았다.

오랜 준비 끝에 본격적인 통사를 쓰기 시작해 매년 순차적으로 출간하고 있다. 2016년 '난생 처음 한번 공부하는 미술 이야기', 줄여서 『난처한 미술 이야기』 1, 2권을 출간한 이래, 현재 8권까지 나왔다. 2026년에 9, 10권을 완간하면 원시, 고대부터 현대 미술까지 아우르는 나만의 통사를 완성할 수 있게 된다. 한편 『난처한 미술 이야기』를 쓰는 과정에서 미술을 다양한 관점에서 바라보는 책도 여러 권 출간해 결과적으

로 다작하는 연구자가 되었다.

올해로 나는 26년 차 교수다. 30대에 교수가 되어 이제 60을 바라보는 나이가 되었다. 대학 교수에 관한 여러 농담 중 나는 다음 이야기를 좋아한다.

"30대 교수는 열심히 공부해서 가르치고, 40대 교수는 자기가 아는 것을 가르치고, 50대 교수는 학생들이 알아듣는 것을 가르친다. 그런데 정년을 앞둔 60대 교수는 득도의 단계로 접어들어 마음 가는 대로 가르쳐도 된다."

한편 저서가 있느냐, 없느냐를 기준으로 교수를 두 그룹으로 나누기도 한다. '저서를 가진 교수'와 '저서를 갖지 않은 교수'. 그런데 생각보다 자신의 저서가 없거나 출판을 망설이는 교수가 적지 않다. 과거에 비해 책을 출판하기 쉬워져 누구든 책을 낼 수 있지만, 여전히 책은 고귀하다고 여기는 학자들이 많다. 이들은 자신의 목소리, 자신만의 연구를 담아야만 비로소 책을 낼 수 있다고 생각한다. 그러니 저서를 쓰지 않은 학자라고 그들의 학문적 성취가 낮다고 봐선 안 된다. 이 같은 학자들은 저서를 못 쓰는 것이 아니라 스스로 아직 저서를 쓸 수 없다고 판단하고 안 쓰고 미루고 있는 것이다.

학자가 책을 냈다는 것은 학문적으로 일가를 이루었다는 의미다. 그래서 이런 전통을 아는 이들에겐 책을 써서 펴내는 일이 엄청난 스트레스일 수밖에 없다. 부끄럽게도 나는

그동안 출판한 저서가 적지 않은 편이다. 앞서 말한 대로 미술사로 인류의 역사를 다루는 통사를 써야 했기 때문에 이것저것 가리지 않고 글을 쓰다보니 결과적으로 다작을 하게 되었다.

통사를 쓴다는 게 과연 대단한 일인가? 역사학자로서 통사를 쓰는 일은 육상 종목에 비유하면 마라톤과 같은 장거리 달리기로 볼 수 있다. 현대에 들어서면서 학문이 분화되고 역사 또한 시기와 지역에 따라 넓고 다양한 세부 분야를 파고드는 추세다. 장구한 인류 역사를 미술을 중심으로 처음부터 오늘날까지 정리하겠다? 허황된 이야기로 보일 법하지만 무릇 역사학자라면 한번 품어볼 만한 꿈 아닐까.

대학 교수는 정년이 65세다. 원래 생각은 55세부터 1년에 한 권씩 출판하여 정년에 총 10권의 책으로 교수직을 마무리하려고 했다. 멋지잖은가. 그런데 나는 운이 좋아서 그 통사를 '난처한 미술 이야기'라는 이름으로 조금 일찍 냈다.

결과적으로 애초 구상보다 일찍 책을 출판한 것은 잘한 결정인 것 같다. 벌써 힘에 부치는데 만약 지금부터 착수했다면 이 통사 시리즈를 밀도 있게 마치기 어려웠을 듯하다. 나는 40대 중반부터 미술의 역사를 가로지르는 통사를 쓰기 시작해서, 50대에 10권으로 완성해내는 과정에 있다. 바라건대 60대에 이를 기초로 새로운 미술이론을 제시할 수 있다면 역

『난처한 미술 이야기』 시리즈 5권 발간 후 기자 간담회, 2018년 12월

사학자로서 많은 것을 이룬 셈이 된다.

지금 무엇보다 중요한 건 미술사의 통사를 완성해내는 것이다. 통사를 쓰는 학자가 없지는 않지만 어떤 부분에서 무너지거나 막판에 힘이 빠져버리는 경우를 간혹 접하게 된다. 나도 언제든 이런 비판을 받을 수 있기에 매 순간 긴장할 수밖에 없다.

질문 하나. 통사를 혼자서 쓴다는 것은 어떤 의미가 있을까? 원시 미술, 고대 미술 등 각 분야 전문가들이 모여서 써도 되는 것 아닌가. 하지만 내 생각에는 한 사람의 일관된 시각으로 통사를 엮는다는, 바로 그 점에 의의가 있다. 일관된 시각으로 고대부터 현대까지 통사를 쓴다는 건 이를 실행할 지식과 미술사학자나 역사학자로서 가장 중요한 자질인 역사관을 갖추고 그 역사관을 뒷받침할 풍부한 사례를 보여주는 일이다. 여기에 시대를 관통하는 학문적 통찰력과 비판 능력도 필요하다. 통사를 집필하는 일은 이렇게 극도의 집중력과 균형 감각을 요구하기에, 그만큼 무너지기도 쉬운 난해한 작업이다.

그런데 통사를 쓰다보면 아쉬운 점이 있다. 통사는 기본적으로 시간 축이 엄격히 지켜져야 하기에 한 주제를 심화하기 어려운 측면이 있다. 이러한 한계 때문에 미술의 오랜 주제를 시대와 시대를 뛰어넘으며 다룰 필요성이 생긴다.

이를테면 명작에 대한 정의나 풍경화나 초상화 같은 장르를 중심으로 미술사를 풀어나갈 수도 있다. 따라서 이 책은 통사의 한계를 보완하는 역할과 함께 거기서 제기된 여러 문제를 더욱 심도 있게 조명함으로써 미술사의 의미를 재정립하려는 시도다.

누구나 알지만 정작 읽지는 않는 책을 '고전'이라고 한다. 미술에서 명작을 이야기할 때도 이와 비슷한 점이 있다. 잘 알려진 명작 앞에 서면 깊이 사유하거나 질문을 던지기보다 무조건 감탄하거나 박수를 보내는 데 그치곤 한다.

실제로 전시장에서 명작을 마주하면, 우리는 우선 사진부터 찍는다. 자신의 SNS 프로필 사진으로 내세울 만큼 명작의 권위를 인정하면서도 막상 이 작품이 왜 명작인지 설명하려 들면 말문이 막히는 경우가 대부분이다. 어쩌면 우리는 명작이라는 명성에 위축되어 감히 비판적 거리를 두거나 자기만의 해석을 내놓기를 망설이는지 모른다.

이 책은 그런 명작의 가치를 부정하지 않는다. 다만 명작이라는 이름에 가려 놓치기 쉬운 다양한 시선과 질문을 바탕으로 명작을 새롭게 읽고 기존의 해석에 도전해보고자 하는 시도를 담았다.

더불어 명작이 어떻게 탄생하는지를 살펴보면서 여기서 한발 더 나아가 미술이란 무엇인지 그 정의까지 물으려 한다.

사실 이 질문은 너무나 어려운 문제라 쉽게 답을 내기 어렵다. 그럼에도 명작이란 무엇인가라는 질문에 성실히 답하다 보면 미술의 정의에 좀 더 가까이 다가갈 수 있으리라 생각한다. 과연 이 책이 그 일을 해낼 수 있을지, 지켜봐주기 바란다.

이 책의 주제는 크게 세 가지로 나뉜다. 우선 내가 왜 이런 일을 하고 있는지, 미술사 공부를 해온 개인적인 경험을 사례 삼아 미술에 대한 나름의 생각과 그 정의를 검토하고자 한다. 이어서 누구나 아는 명작이라고 부르는 작품들이 어떻게 탄생해, 어떤 역사를 겪는지 살펴볼 것이다. 어떤 작품이 명작의 반열에 오르는지 확인함으로써 역으로 미술의 존재 이유도 설명할 수 있다고 본다.

이렇게 미술에 대한 내 생각과 함께 미술의 본질적 가치를 구현했다고 우리가 동의하는 명작을 하나씩 살펴보고, 마지막으로 지금 우리 시대의 명작을 찾아보고자 한다. 이 책의 첫 장은 골치 아픈, 그러나 한번쯤 깊이 생각해봐야 하는 미술의 정의에 대한 문제로 시작한다.

미술이란 무엇인가

우리는 지금 동굴 속에 들어와 있다. 천장 위 흔들리는 불빛 사이로 무언가 조금씩 눈에 들어온다. 자세히 보니 들소 떼다. 이 들소들은 지금부터 2만 년 전 원시인들이 그린 그림이다. 이른바 구석기인들이 이런 장엄한 그림을 그렸다니 놀랍다. 물론 이보다 오래전에도 인류는 그림을 그렸을 것이다. 하지만 현재까지 확인할 수 있는 형태로 남아 있는 가장 오래된 그림은 지금 우리가 보고 있는 이 구석기 동굴 벽화다.

가장 오래된 미술이다보니 미술사 책을 열면 가장 먼저 나오는 미술이 바로 동굴 벽화다. 수학책을 열면 집합이 먼저 나오고 영문법 책을 열면 be 동사가 나온다. 언제나 첫 장이 고비다. 따라서 미술사의 첫 장, 원시 미술에 흥미를 느껴야 다음 시대의 미술로 넘어갈 힘을 얻게 된다. 나아가 동굴 벽화와 그 제작자들은 내가 늘 미술의 역사에서 고민해온 '미술하는 인간'의 원형적 모습을 담고 있다. 이제 동굴 벽화를 제대로 설명해야 할 순간이 나에게도 온 것이다.

일단 제대로 된 해설을 내놓으려면 작품을 내 눈으로 직접 봐야 한다. 그런데 구석기 동굴 벽화는 보기 어렵다. 프랑스 중남부나 스페인 피레네산맥의 험지까지 찾아가는 수고를 치러야 하기 때문이다. 또 알타미라 벽화뿐 아니라 라스코 벽화 등 미술사 책마다 실리는 유명한 구석기 동굴 벽화들 대부분은 일반인의 관람이 허용되지 않는다. 사람들이 뿜어내

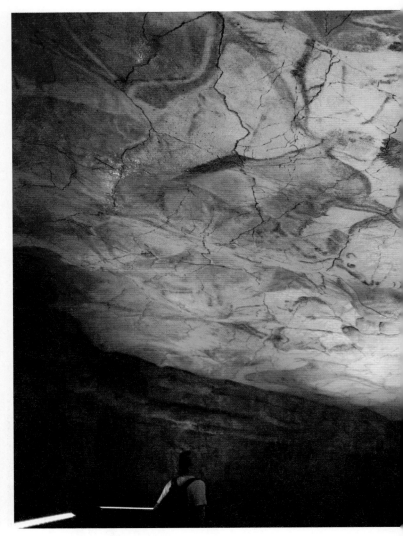

알타미라박물관에 전시된 동굴 벽화 복제품 알타미라 동굴 유적은 스페인 북부 해안 도시 산탄데르Santander에서 멀지 않은 곳에 위치한다. 최근 연구에 따르면 일부는 3만 년 전에 그려졌다고 하니 정말 까마득히 오래된 구석기 시대 그림이다.

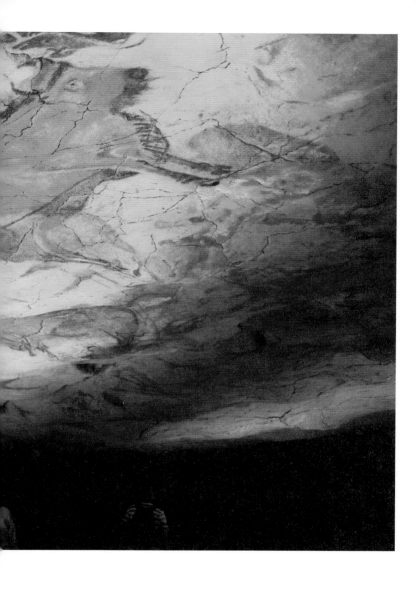

프랑스 루피냐크 동굴 앞에서, 2013년 미술사에서 구석기 동굴 벽화는 반드시 짚고 넘어가야 하는 주제다. 나는 통사를 쓰겠다는 계획을 세우고서 첫 번째 답사지로 프랑스의 구석기 동굴 벽화를 선택했다.

는 이산화탄소와 동굴 내 온도·습도 변화로 인해 벽화가 훼손되는 것을 막기 위해서다.

그래도 다행스럽게 목탄으로 그리거나 돌로 긁어서 그린 벽화 중 일부는 공개하는 경우도 있다. 나는 그중에서 프랑스 남부 베제르 계곡에 있는 루피냐크Rouffignac 동굴 벽화를 봤다. 베제르 계곡은 라스코 동굴이 자리한 몽티냐크, '선사 시대의 세계 수도'라 불리는 레제지 마을 등이 몰려 있는 곳이다. 베제르강을 앞에 두고 좁은 계곡이 길게 이어져 있어 동물들이 물을 마시러 들어왔다가 빠져나가기 어려운 지형이다. 구석기 시대 이래 이곳에서 터를 잡고 살아온 수많은 인류뿐 아니라 네안데르탈인의 흔적까지 산재한 이유다.

루피냐크 동굴은 1만 3천 년 전 구석기인들이 목탄과 손으로 그린 벽화를 간직한 유적이다. 동굴 길이가 8킬로미터에 이를 정도로 길어서 도보 관람이 불가능하다. 하루 550명으로 입장객이 제한되어 있는데, 코끼리 기차 같은 자그마한 전동 기차를 타고 단체로 관람한다.

루피냐크 동굴은 매머드 그림으로 유명하다. 동굴 안에 들어가면 안내원이 비추는 조명에 따라 매머드 무리를 그린 그림이 하나둘씩 눈에 들어온다. 마지막으로 도착한 큰 방에서는 전동 기차에서 내려 천장을 둘러볼 수 있다. 순록 떼와 매머드, 그리고 말과 황소가 한가득 그려져 있는데, 생동감이

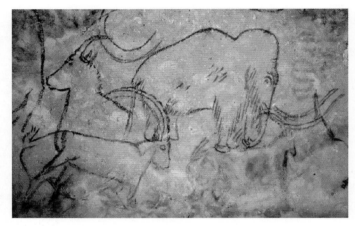

루피냐크 동굴 벽화 속 매머드 루피냐크 동굴 천장에는 순록 떼와 매머드, 그리고 말과 황소가 한가득 그려져 있다. 그중 매머드가 절반 이상을 차지한다. 검은색 목탄이나 벽을 긁어서 표현한 선각화로, 필선에 생동감이 넘친다.

넘치는 필선이 인상적이다. 그림의 스케일 또한 상당해 순록이나 산양의 크기가 거의 2미터가 넘어 보인다.

루피냐크 동굴에서 구석기인들은 왜 매머드 그림을 남겼을까? 그냥 낙서처럼 재미로 그렸다고 하기에는 동굴이 너무나 깊고 주변 환경이 열악하다. 매머드를 부족 상징으로 삼은 주술사 족장의 그림일까? 혹은 무리 지어 매머드를 몰아 절벽 아래로 떨어뜨려 사냥하던 이들이 더 많은 사냥감을 바라며 그린 걸까?

나는 이 동굴 벽화에서 우리에게 미술이 무엇인지 알려줄 가능성을 찾을 수 있다고 본다. 이 이미지들, 즉 최초의 미술은 우리 인간의 인간다움을 설명할 어쩌면 유일한 단서일지도 모른다.

역사학자 유발 하라리는 동굴 벽화나 '사자 인간' 조각상 같은 미술품이 등장하는 시기를 인지 혁명의 시대로 부르며 호모 사피엔스의 전 세계적인 성공 비결을 읽어낸다. 아마 동굴 속에서 사자 가죽을 쓰거나 곰 가죽을 쓴 채 신비로운 의식을 이끌던 사람이 바로 첫 번째 화가일 것이다. 간단한 도식밖에 그리지 못한 네안데르탈인이 멸종한 데 비해 호모 사피엔스는 미술을 통해 신화와 허구를 발명해냈다. '미술하는 인간' 특유의 집단적 공감 능력은 대규모 협력을 가능케 함으로써 비약적인 문명 발전을 구가했다는 설명이 가능하다.

알타미라 동굴 암벽의 울퉁불퉁한 부분을 이용해 그린 들소 떼 마치 들소 떼가 금방이라도 박차고 나올 듯 생동감과 입체감이 느껴진다.

동굴 벽화와 현대의 몰입형 전시

나는 원시 미술에 대해 공부하고 글을 쓰면서 점점 더 구석기 미술의 매력에 빠져들었다. 재치라고 할까? 유머가 넘치는 번뜩이는 아이디어에 놀라는 경우가 많아 '인간 종에게는 창조성의 유전자가 원초적으로 내재하고 있었구나' 생각하게 된다. 그림들이 하나같이 동굴의 장소적 특성을 기가 막히게 살려내기 때문이다.

지금 우리가 보고 있는 알타미라 벽화 이야기다. 위 그림

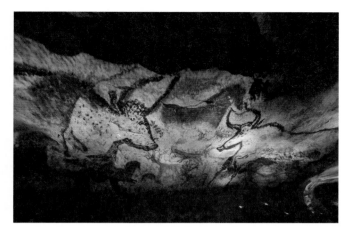

라스코 동굴 벽화에 그려진 황소 두 마리 우리 눈길을 끄는 소의 조상 오록스 외에 순록과 조랑말 등 다양한 동물들이 그려져 있다.

은 내가 가장 좋아하는 장면으로, 들소가 돌출된 암반 위에 한 마리씩 자리 잡고 있다. 그림이라기보다는 3D 조각 같은 느낌을 준다. 벽의 튀어나온 부분을 절묘하게 이용해서 벽을 박차고 나올 듯 생동감이 넘친다. 전체를 이어서 보면 연속적으로 움직이기에 숏폼 동영상을 보는 것 같은 효과를 낸다.

바로 옆 사진은 라스코 동굴 벽화다. 이 소도 어마어마한 크기다. 오록스Aurochs라는 소인데, 코끼리 이전에 매머드가 있는 것처럼 소의 조상 격이다. 동굴 입구가 무너진 시점이 대략 1만 3천 년 전이니까 벽화들은 그보다 훨씬 전에 제작되었

을 것이다. 최근 연구에 따르면 일부 벽화는 3만 년 전 인류가 그린 것으로서, 현재 확인할 수 있는 최초의 본격적인 미술이라고 할 수 있다.

한번 생각해보자. 이곳은 빛 한 점 없이 칠흑같이 어두운 동굴이다. 이 동굴을 주거지로 볼 수도 있지만 사실은 전혀 그렇지 않다. 천장이 낮아져 울퉁불퉁한 경사로를 기다시피 움직여야 하는 곳도 있다. 동굴은 어쩌면 목숨을 걸어야 할 만큼 위험한 곳이다. 그렇게 열악한 환경에서 그림을 그렸다는 건데, 빛은 등잔불을 이용했을 것이다. 라스코 동굴에서 돌로 만든 등잔이 발견되었는데, 다른 동굴의 벽화 제작자들도 비슷한 등잔에 동물 기름을 담고 불을 밝혔을 것으로 본다.

요즘은 촛불이나 등잔불이 중요한 광원이 아니라서 모르는 사람도 많겠지만 밤에 촛불을 켜놓으면 빛이 많이 흔들린다. 미러볼 조명처럼 깜박이기까지 하면 벽면의 요철에서 그림자가 춤을 추듯 일렁였을 것이다. 그리고 동굴은 소리의 하울링이 엄청 좋은 곳이다. 박수만 쳐도 쩌렁쩌렁 울리는 동굴 속에 그림을 그려놨으니 구석기인들에게 동굴은 시청각적으로 강렬한 세계가 펼쳐지는 곳이었음을 상상할 수 있다.

동굴 벽화에 대한 경험을 현대의 디지털 아트 체험과 비교해볼 수도 있다. 혹시 몰입형 전시immersive art exhibition를 본 적이 있는가? 전 세계적으로 유행 중인 몰입형 전시는 서울,

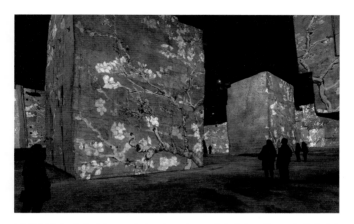

몰입형 전시 전 세계적으로 인기를 끌고 있는 몰입형 전시는 대규모 공간에 디지털 기술을 활용해 공감각적 체험이 가능하다.

강릉, 제주 등 우리나라에서도 큰 인기를 끌고 있다. 높은 천장의 대규모 공간 안에 음악이 잔잔히 흐르고 거대한 벽면엔 미술 작품이 꽉 차도록 펼쳐진다. 작품도 스틸 컷이 아니라 계속 바뀌며 움직인다. 관람객들이 미술 작품에 완전히 둘러싸여 오감으로 미술을 즐길 수 있는 전시 방식이다.

　흥미롭게도 현대의 몰입형 전시는 원시 시대의 동굴 벽화와 상당히 유사한 전시 효과를 보여준다. 라스코나 알타미라 같은 동굴은 사방이 그림으로 가득 차 있다. 이런 동굴에서는 울퉁불퉁한 암반에 그려진 동물 그림이 흔들리는 불빛을 받아 더 신비롭고 생동감 있게 눈앞에 펼쳐졌을 것이다. 여기

에 주술 의식까지 벌어졌다면 이미지에 소리가 더해져 오늘날 전시보다 더 강렬한 몰입감을 주지 않았을까. 현대인이 몰입형 전시에 빠져들 듯, 수만 년 전 호모 사피엔스도 동굴 속에서 미술을 이렇게 몰입형으로 경험한 것 아닐까.

현대의 몰입형 전시와 수만 년 전 원시 동굴 벽화는 미술을 느끼고 보여주는 방식의 유사성 때문에 '인간에게 미술이란 무엇인가?'라는 질문을 던질 때 비슷한 사례로 함께 생각해볼 만한 지점이 있다.

참고로 오늘날의 이머시브 아트에 대한 미술 전문가들의 반응은 싸늘하다. 과도기일 수 있지만 현재는 지나치게 상업화되어 그저 미술을 감상적으로 소비하는 데 그치는 듯하다. 한편 몰입을 지나치게 강요하다보니 우리가 미술에서 기대하기 마련인 통찰이나 비평적 관점도 찾기 어렵다.

사실 이런 몰입형 전시의 문제점은 시간이 가면 해결될 문제다. 동굴 벽화 이래, 문명사적인 관점에서 보면 애초부터 인간은 몰입형 미술을 좋아했다고 볼 수 있기 때문이다. 결국 문제는 몰입형 전시 공간에 뭘 얹느냐가 핵심이다. 나는 오늘날의 이머시브 아트가 지금보다 더 깊이 있는 문화예술적 비전을 제시할 잠재력이 크다고 생각한다. 현재로서는 상업적인 한계에 멈춰 있지만, 인류가 당면한 문제를 더 강렬하고 화려한 방식으로 제기할 수 있을 것이다.

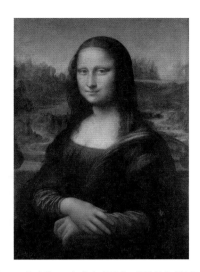

레오나르도 다 빈치, 모나 리자, 1503~1506년, 루브르박물관

우리는 지금까지 원시 동굴 벽화를 '미술'이라는 관점에서 이야기해오고 있다. 동굴 벽화 제작자들은 동굴 속에 그림을 그리면서 그것이 언젠가 감상되고 평가될 것이라고 생각했을까? 누구나 미술이라고 생각하는 모나 리자 같은 작품과 구석기 동굴 벽화를 나란히 놓고, 둘 다 미술이라고 부른다면 우리는 미술의 범위가 어디까지인지 의문을 품게 된다. 그렇다면 모나 리자와 동굴 벽화, 어느 쪽이 더 진정한 미술일까? 만약 둘 다 미술이라면 이제 우리는 미술을 어떻게 정의할지 다시 고민해야 한다.

미술이라는 신조어

과연 미술이란 무엇인가? 사실 미술 하면 머릿속에 떠오르는 작품들이 있다. 예를 들면 모나 리자나 안견의 몽유도원도 같은 구체적인 작품이 생각날 것이다. 만약 2만~3만 년 전호모 사피엔스가 동굴 속에서 갖가지 색의 돌을 빻아 만든 안료로 그들만의 방식으로 그린 그림도 미술이라 부르고자한다면, 우리가 생각하는 미술의 범위는 훨씬 확장된다고 할수 있다. 여기에 현대의 디스플레이 테크놀로지를 이용한 몰입형 미술까지 포함한다면, 이제 미술이 진정 무엇인지 따져봐야 할 시간이다.

미술은 '미美'와 '술術'이 합쳐진 단어다. 그런데 사람들이 미술美術이라는 말을 들으면 보통 앞 글자 미美에 방점을 둔다. '미美' 자가 '술術'자보다 먼저 다가오니 사람들은 흔히 미술이 아름다움을 보여주는 세계라고 생각하는 것이다. 과연 미술은 아름다움과 관계된 세계일까? 이 문제를 다루기 위해 미술이라는 용어의 어원을 살펴보자.

우선 미술이 신조어라는 점을 강조하고 싶다. 미술은 스마트폰, 텔레비전, 라디오와 마찬가지로 신조어다. 다만 한자어 미술은 우리가 만든 게 아니라 일본이 메이지 유신 전후로 유럽 문화를 적극 받아들일 때 만든 일본식 한자어다. 만들

어진 지 150년쯤 된, 비교적 역사가 길지 않은 새로운 용어다.

당시 유럽의 가장 큰 행사는 엑스포, 국제박람회였다. 그리고 엑스포의 중심에는 미술 전시회가 있었다. 일본 사람들이 19세기 후반 유럽의 엑스포에 참가하면서 파인 아트Fine Art, 프랑스에서는 보자르Beaux arts, 독일에서는 쇠네 쿤스트Schöne Kunst라 불리는 세계를 보았다. 그리고 미술관, 박물관에서도 파인 아트를 접하게 되었다. 이 과정에서 파인 아트를 번역해야 했고 그 결과 미술이라는 용어가 생겨났다.

아트는 그리스어로 테크네Technē, 라틴어로 아르스Ars다. 어원이 기술이라는 뜻에 가까워서 영어로 미술을 이르는 '파인 아트'는 '좋은 기술'로 풀 수 있다. 물론 언어적 출발점이 그렇다는 것이다. '좋은 기술=미술'이 된 건데, 이렇게 기원을 따지면 미술의 출발은 미美보다는 술術에 더 가깝다. 여기서 미는 형용사, 술을 명사로 볼 수 있다.

그런데 언제부터인지 미술이라는 용어를 접하며 사람들이 점점 앞 글자 '미美'를 더 중요하게 여긴다. 미술을 '좋은 기술'이 아니라 '아름다움을 보여주는 기술'로 받아들이는 경우가 많다. 바로 이 문제가 현대 미술뿐 아니라 고대 미술, 중세 미술 등 모든 미술 세계에서 오해의 출발점이 된다. 사람들이 미술 작품을 보고 "이 작품은 아름답지 않은데요. 이런 걸 내가 왜 미술로 봐야 하죠?" 하고 되묻는 것이다. 이들에게는

아름답지 않은 것은 미술이 아니다.

미술(美術)은 신조어 = 美 + 術

미술(美術)
= Fine Art (영어)
= Beaux arts (프랑스어)
= Schöne Kunst (독일어)

Art = Ars = Technē

　우리가 미술이라 부르는 작품은 대다수가 사람들 사이의 소통과 관련된 것이다. 시각적 메시지로서 말하거나 대화에 끌어들이고, 감정과 정보를 교환하는 매개로 시각 정보를 활용하기도 한다. 이러한 작업의 결과가 때로는 사람들이 모르는 부분을 알려주고, 때로는 사람들에게 사회적으로 중요한 이슈를 제기한다. 미술은 아름다울 수 있지만 아름다움이 미술의 본질은 아니다. 다양한 감정을 일깨워야 하기에 아름다움뿐 아니라 추하거나 거칠거나 코믹한 것도 포함된다. 그런데 미술을 미적인 쾌감, 즉 아름다움에 묶여 있는 것으로 여기면, 미술을 설명하기 어려워진다.

미술이라는 용어가 우리나라에서 처음 쓰인 때는 언제일까? 우리나라 최초의 주미 공사(현재의 대사)인 박정양이 이 용어를 최초로 소개한 인물이다. 그는 미국 부임 전인 1881년 신사유람단을 이끌고 일본에 가서 일본이 받아들인 신문물을 살펴본 후, 그것을 보고서로 정리했는데 여기서 미술이라는 용어가 처음 등장한다.

박정양과 그 일행은 일본 농상무성을 방문해 하부 조직을 시찰했는데, 그중 박물국이 있었다. 시찰 보고서에서 박정

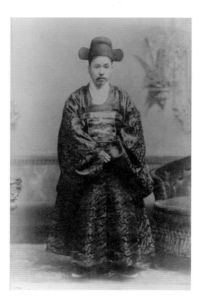

박정양, 주미 공사 시절, 1887년

양은 박물국을 두고 고물古物, 즉 옛 물건을 보존하고 미술을 권장하는 곳이라고 설명한다. 지금까지 우리나라에서 확인된 문헌 중 미술이라는 용어가 최초로 등장하는 대목이다.

그렇다면 이전에는 우리에게 미술이 없었을까? 이때까지 우리는 서화, 도화, 조각, 도자처럼 각 분야를 나눠 불렀다. 이를 하나로 묶은 근대적 개념의 예술 범위로서 미술은 대체로 이때부터 시작되었다고 본다. 그런데 미술이 신조어인 만큼 그 뜻을 정확히 알기 어려웠을 것이다. 미술이라는 말이 처음 소개되었을 때 우리 조상님들은 "미술이 뭐야? 얼굴을 아름답게 꾸미는 것인가?"라면서 미술을 일종의 미용술로 착각하기도 했다. 이렇게 미술은 '좋은 기술'이라는 원래의 의미와는 점점 멀어진 채로 오늘날까지 '미'에 좀 더 가까운 용어로 굳어져왔다.

그렇다면 미란 무엇인가

중국에서도 미술이라는 용어를 쓴다. 중국 사람들은 한자의 종주국이라는 자부심이 대단하지 않나. 그래서 중국 미술 관계자들한테 미술 용어에 대한 인식이 어떤지 물어본 적이 있다. 중국에서도 북경 미술학원, 상해 미술학원처럼 미술

대학을 미술학원이라고 부르고 미술관이라는 말도 사용한다. 하지만 주로 쓰는 용어로는 보다 보편적으로 공유할 수 있는 예술藝術이라는 용어를 좀 더 선호한다는 답을 들었다.

'예藝' 자는 나무나 곡식을 심는 모습을 나타낸 글자인데, 농사를 짓는 기술이라는 뜻에서 예술이라는 의미가 생겨났다고 볼 수 있다. 다시 말해 예술은 어원적으로 농업 기술에서 비롯된 것이다.

이렇듯 예술이든 미술이든 그것의 근원적인 의미는 우리의 생각과 삶을 일깨워주는 '좋은 기술'인 것이다. 나의 관점으로 감히 말하자면, 미술은 광범위한 시각 세계로 짜여 있다. 물론 요즘은 시각에 한정되지 않고 다양한 감각을 활용하는 추세이기도 하다. 이렇게 확장된 감각과 감정의 세계를 아름다움으로 한정해 묶어버리는 순간 미술에 대한 폭넓은 대화가 어려워진다.

앞서 원시 미술의 동굴 벽화를 언급할 때 현대의 몰입형 전시를 떠올릴 수 있다고 했다. 몰입형 전시만 해도 억지로 아름답게 보이도록 꾸미려다보니 부담스러운 점이 있지만 공간을 운용하고 디스플레이를 하는 방식은 아름다움을 넘어선 세계로 확장해나갈 수 있다. 미켈란젤로의 작품이 위대하고 훌륭하며 아름답기까지 한 인체를 보여주지만, 전체 맥락으로 볼 때 아름다움만을 목표로 해서 만들어진 건 아니다.

미술이라는 신조어에 쓰인 '미'로 다시 돌아가보자. 결국 '미'라는 용어를 미술 속에서 어떻게 해체하느냐가 관건이다. 이런 작업을 재규정 또는 재개념화라고 한다. 여기서 한발 더 나아가 미술이라는 용어를 아예 없애고 새로운 용어로 대체하자는 논의도 있다. 미술이라는 용어 대신 시각 문화 또는 비주얼 컬처Visual Culture라는 용어를 쓰는 미술사학자도 있다.

실제로 요즘 미술 매체로서 영상의 영향력이 날로 커지면서 사진이나 영상을 포함해 미술 개념을 좀 더 폭넓은 의미의 '시각 문화'로 대체하려는 움직임이 있었다. 2005년부터 시작한 『미술사와 시각 문화』라는 학술지가 이런 학문적 고민에서 나왔다고 볼 수 있다. 시각 문화라는 용어를 통해 현대의 미디어 환경과 기술 발전의 영향을 반영할 수는 있지만, 이미 광범위하게 자리 잡은 미술이라는 용어를 완전히 대체할 만한 강력한 용어를 찾기는 쉽지 않아 보인다.

중요한 것은 '미술=미'라는 개념을 깨는 일이다. 한참 미술 작품을 설명하는데, "그렇지만 이건 아름답지 않아서 미술이 아닌데요?"라는 반응이 나오면 갑자기 마음이 먹먹해진다. 그럴 때 "맞습니다, 이건 아름답지 않습니다. 그런데 미술이에요"라며 미술의 언어적 기원과 함께 미술의 의미를 설명해야 한다. 이런 반복을 멈출 획기적인 방법은 없을까?

언젠가 학회에 참석했다가 역사와 미술을 전공한 여러 학자들과 가벼운 담소를 나눈 적이 있다. 그때도 아마 나 스스로 '미'를 설명하는 대목에서 미술에 대한 강의가 막히는 경우가 많다고 하소연했던 모양이다. 마침 한자를 연구하는 한 학자 한 분이 내 옆에 앉아 있었는데, 그분이 조심스럽게 내가 미의 의미를 잘 모르는 것 같다고 지적했다. 무슨 뜻인지 되물었더니, '美' 라는 한자를 제대로 살펴보라는 것이다. 美는 양羊과 대大가 합쳐진 한자로, 큰 양, 다시 말해 살진 양을 뜻한다.

미(美) = 양(羊) + 대(大)
아름다움 = 살진 양

미(美) = 양(羊) + 화(火)
아름다움 = 불타는 양

한학자 분의 설명이 계속 이어졌다. 좀 더 이른 시기로 거슬러 올라가면 한자어 미美는 양羊 자와 화火 자가 결합된 글자였다고 한다. 양을 불태운다는 것이다. 살진 양 또는 불타는 양은 제사나 중요한 종교의식에 쓰였을 터이다.

그렇다면 미는 우리가 보통 떠올리는 시각적인 쾌감, 즉

필리포 브루넬레스키, 이삭의 희생, 1401~1402년, 바르젤로 국립미술관 이삭
대신 곧 제물로 바쳐질 양이 제단 옆에 천진난만한 모습으로 자리하고 있다.

유혹하는 아름다움을 크게 초과하는 말이다. 새벽에 무언가를 간절하게 기도하거나 신비한 의식에 참여했을 때 느껴지는 맑은 기운, 종교적 정화에 이를 만한 감정 상태가 바로 미라는 것이다. 만약 미가 이같이 높은 단계에서 정화된 인간의 심정을 말한다면 '미술=미'로 봐도 좋다는 생각이 들었다. 갑자기 미술이라는 용어가 위대하고 멋지게 보인다.

앞에서 나는 미술 작품의 대다수가 사람들 사이의 소통과 관련된 것이라고 이야기한 바 있다. 미술은 감정과 정보를 교환하는 매개로서 사회적 협력이나 권위의 표현으로 활용되어왔다. 이는 미술의 사회적 기능과 관계된 정의라고 할 수 있을 것이다. 그런데 미를 두고 양을 불태우는 제의와 관련지은 한 학자의 설명은 미술의 궁극적인 목표를 설명하는 데 더 설득력이 있어 보인다. 다시 말해 위대한 미술은 궁극적으로 초월적인 신비감과 함께 무엇이 인간다움인가라는 질문을 던지는 의식으로 나아갈 수 있다고 본다.

결론적으로 우리는 미술을 제의와 관련된 신비로움이나 경외감으로 다시 규정해야 할지도 모른다. 물론 미학적으로 세부로 들어가면 미의 세계가 아주 복잡해진다. 숭고미, 우아미, 비장미, 해학미 등 미를 다양하게 구분하는데, 그 구분이 명확하지 않아 나는 미의 적극적인 구분에는 큰 관심을 두지 않는다. 단지 여기서는 신비로움과 경외감, 특히 제의적 행

프란시스코 데 수르바란, 어린 양, 1635~1640년, 프라도미술관

사나 종교적 의례에 깊이 빠져 있을 때 느끼는 인간의 감정을 본질적인 미로 잠정적으로 정의하고자 한다.

　바로 이 지점에서 모나 리자에서 느끼는 신비감과 동굴 벽화가 주는 경외감을 미라는 용어로 묶어낼 수 있다. 모나 리자나 동굴 벽화가 깊은 단계의 인간의 감정을 일깨운다면, 이제 우리는 미술을 통해 인류의 역사를 바라볼 수 있는 좋은 위치에 서게 된다. 인간의 깊은 심성을 가리킨다는 점에서 우리는 다양한 미술을 미의 세계로 묶어 깊이 있게 이야기할 수 있게 된 것이다. 그리고 바로 이 점이 명작의 첫 조건이라고 생각한다.

명작은 어떻게 탄생하는가

석굴암과 판테온

나에게 다가온 첫 번째 명작은 석굴암이다. 요즘 사람들에게 석굴암을 언제 처음 봤냐고 물으면 대답이 제각각일 것이다. 1980년대에 서울에서 고등학교를 다닌 내 또래들은 석굴암을 고등학교 2학년 수학여행 때 처음 보게 된다.

1980년대에는 수학여행이 대단한 행사였다. 이 시절에는 한 반의 학생 수가 70명이 넘었다. 내가 다닌 고등학교는 10개 반이라 대략 700명이 청량리역에 모여서 중앙선을 타고 경주로 갔다. 요즘 세대에게는 「응답하라 1988」 같은 드라마에 나오는 수학여행 장면이 더 친숙할 것이다. 덕선이와 그 친구들이 장기자랑을 하는 에피소드는 오래된 기억을 생생히 되살려주는 명장면이다.

나는 요즘도 경주에 자주 간다. 남행을 할 때는 어떻게든 동선을 만들어 경주에서 시간을 보내려 한다. 여전히 불국사 앞에는 700명, 1,000명까지 너끈히 수용할 수 있는 초대형 여관이 있다. 장기자랑 무대로 쓰던 큰 공간도 남아 있을지 늘 궁금하다.

한번 상상해보라. 여행 자체가 사치이던 시절, 수학여행은 친구들과 3박 4일 혹은 4박 5일을 함께 보낼 수 있는 드문 이벤트다. 밤마다 선생님들은 애들을 재우려고 하고 애들은 안 자려고 버티는 실랑이가 벌어지는데, 어쨌든 석굴암 가는 날은 새벽에 학생들을 깨운다. 석굴암이 있는 토함산은 험한

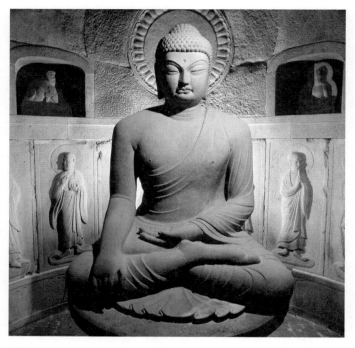

석굴암 본존불 강철만큼 다루기 힘든 화강암을 자유자재로 다룬 표현력이 경이롭게 느껴진다.

산이라 걸어가기는 거의 불가능하고, 학급별로 관광버스를 타고 간다. 굽이굽이 한참을 이리저리 쏠리면서 가다보면 밤잠을 설친 친구들이 거의 정신을 잃는데, 그 상태로 버스에서 내려 한참을 걸어올라가 다시 줄을 서서 10명씩 석굴암 안으로 들어간다.

잠깐씩 둘러보고 나오는데 뭔가 머릿속을 망치로 얻어맞은 기분이 든다. 뭐라 설명할 수는 없지만 위대한 무언가, 우리가 모르는 어떤 세계가 있을 것 같은 느낌이다. 나뿐만 아니라 예민했던 열일곱 살 내 친구들 모두 숙연한 분위기다. 이 인상 깊은 경험은 오늘날까지 내가 미술을 사랑할 수 있게 만든 원동력이다.

나의 첫 번째 명작, 석굴암

나는 미술 작품을 이루고 있는 재료로 작품에 접근하는 것을 좋아한다. 작품을 만든 재료를 잘 알면 그 작품을 좀 더 깊이 이해할 수 있다. 어떤 심상이나 아이디어가 떠올랐을 때 그것을 시나 산문 같은 글로 쓸 수도 있고, 영상으로 펼쳐낼 수도 있고, 어떤 물질적 형태로 풀어낼 수도 있다. 미술가는 기본적으로 그것을 물질적 형태로 만들어내는 사람이다.

이런 다양한 변용을 '원 소스 멀티 유즈OSMU'라고도 한다. 어떤 사람이 소설을 쓰고 나면 그걸 만화나 영화 등으로 다양하게 만들어낼 수 있다는 건데, 같은 소스라도 매체가 달라지면 그 성격이 변하는 점을 눈여겨보면 좋다. 왜 소설 원작을 영화로 만들면 완전히 다른 느낌이 들까? "원작에 충실했다"라는 말을 종종 하는데 이 말은 결코 칭찬이 아니다. 나는 소설 원작과는 다른, 영화의 매체적 특징을 끄집어내 표현할 때의 그 차이를 좋아한다.

석굴암으로 돌아가보자. 석굴암의 기본 재료는 화강암이다. 우리는 화강암에 대해서 얼마나 알고 있을까? 석굴암을 알려면 화강암에 대해서도 잘 알아야 한다.

일단 돌의 단단함 또는 굳기를 따지는 기준이 있다. 모스 경도라고 하는데, 1부터 10까지 숫자로 단단한 정도를 표시한다. 1이 제일 무르고, 10이 제일 단단하다. 대표적으로 10은 다이아몬드, 1은 분필 그리고 중간 정도 단단한 것으로 유리를 들 수 있다.

석조 작품에서 가장 일반적으로 쓰이는 돌의 종류는 대리석이다. 대리석은 경도가 3으로, 돌 중에서 굉장히 무른 편에 속한다. 손톱의 경도가 2.5라고 하는데, 손톱으로 대리석을 그으면 어떻게 될까? 당연히 손톱이 아프겠지만 대리석에도 스크래치가 난다. 대리석은 그 정도로 소프트한 돌이다.

굳기	광물	물질의 굳기
1	분필	
2	석고	손톱(2.5)
3	대리석	
4	형석	쇠못(4.5)
5	인회석	유리(5.5)
6	화강암	강철(6~7)
7	석영	
8	황옥	
9	강옥	
10	다이아몬드	

모스 경도

유럽 어느 나라든 공항에서 시내로 가다보면 길가에 늘어선 석조 건물이나 조각품들을 쉽게 볼 수 있다. 다이내믹한 석조 건물과 거대하고 섬세한 조각품들은 절로 감탄을 자아낸다. 좀 과장해서 말하자면 재료인 대리석이 떡 주무르듯 다루기 쉬운 무른 돌이라서 깊게 커팅해 아름다운 문양을 자유자재로 넣을 수 있다.

그럼 화강암은 경도가 몇일까? 장석과 석영의 함량에 따라 다르지만 대체로 5.5에서 7 사이, 일반적으로 6이라고 할

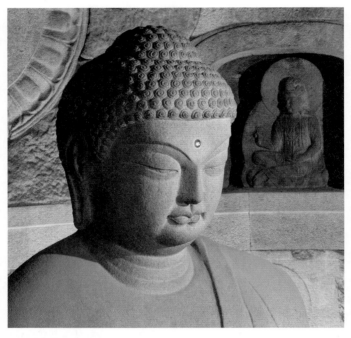

석굴암 본존불 얼굴 부분 불상의 머리카락은 꼬불꼬불한 소라 모양의 돌기로 되어 있는데, 이를 나발이라고 부른다. 높이 솟은 정수리는 육계라 하는데, 부처의 지혜를 상징한다. 본존불의 얼굴 윤곽은 흐르듯 떨어지는 곡선으로 온화하고 유려한 미를 뽐내고 있다.

수 있다. 강철의 경도가 6 내지 7이니, 화강암은 굉장히 단단하고 다루기 어려운 돌이다. 정이나 끌 같은 강철로 만든 연장으로 화강암을 때리면 어떻게 될까? 어느 쪽이 먼저 깨질지 알 수 없다. 그러니까 강철만큼 다루기 힘든 화강암으로 석굴암을 조성한 셈이다.

화강암은 입자도 굵다. 우리나라 화강암은 크게 두 가지인데, 고생대~중생대에 생긴 것과 신생대에 만들어진 것으로 나뉜다. 석굴암에 사용된 돌은 신생대 때의 것이고 약간 더 살색같이 붉은 톤이 나는 화강암이다. 단단하고 입자도 굵다보니 섬세한 조각이 불가능하다.

그렇다면 어떻게 해야 화강암의 표현력을 끌어올릴 수 있을까? 디테일보다는 양감, 볼륨감을 살리는 게 최선이라고 할 수 있다. 부처님 얼굴을 위에서 보면 나발이라고 부르는 소라 모양의 머리카락 돌기가 보이는데, 돌기 하나하나가 흠 잡을 데 없이 완벽하다. 석조 작업에서 가장 큰 어려움은 떼어내기는 되는데 붙이기가 쉽지 않다는 것이다. 안 되는 건 아니지만 떼어낸 조각을 다시 붙여서 만드는 건 이미 실력이 없다는 방증이다. 그야말로 화강암은 한 번 깨지면 끝이다.

그럼 어떻게 부처님 머리를 한 치의 실수도 없이 완벽하게 조각했을까? 부처님의 얼굴을 상호라고 부르는데, 눈썹부터 입술까지 유려한 선의 흐름을 보면 할 말을 잃을 정도로 유연

하다. 화강암이라는 까다로운 돌을 이렇게 다룰 수 있다는
데 경외감이 느껴질 정도이다.

명작도 인간이 만든 것이다

실바 빌르로Silva Villerot라는 프랑스 사진작가가 있다. 석굴
암에 완전히 매료되어서 『한국의 문화유산: 불국사와 석굴
암Trésors de Corée: Bulguksa et Seokguram』이라는 사진집을 2017년에
프랑스에서 펴냈다. 아마 우리나라 미술사학자들도 동의할
텐데, 이 사진작가가 석굴암 최고의 뷰라고 꼽은 건 본존불의
뒷면이다. 앉아 있는 이 뒷모습의 어깨, 허리, 그리고 머리의
곡선이 부드러우면서 팽팽한 긴장감과 탄력이 느껴진다.

인도 조각에서는 프라나Prana라는 개념을 중요하게 여긴다.
프라나는 산스크리트어로 몸 안의 생명력을 의미하는데, 인도
에서는 조각에 생명력이 넘쳐나도록 표현하는 것을 강조한다.
마치 축구공에 바람을 불어넣어 꽉 찬 느낌을 주는 식이다. 석
굴암의 조각들도 충만한 생명력을 긴장감 넘치는 곡선으로 표
현하였는데, 보고 있으면 지친 심신이 정화되는 듯하다.

그런데 자세히 보면 뭔가 난감한 점이 있다. 등 뒤의 옷 주
름이 중간에서 사라지는 게 보이는가? 깎다가 만, 손을 더 댈

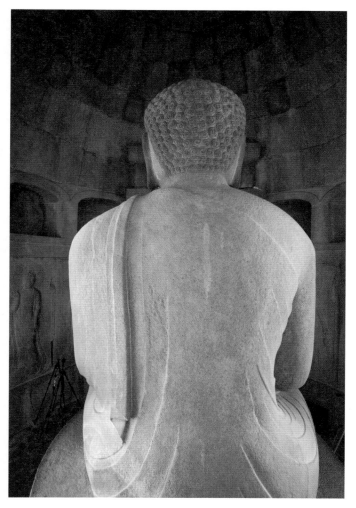

미완성된 석굴암 본존불의 뒷모습 머리부터 어깨를 따라 허리까지 흐르는 곡선이 부드러우면서도 팽팽한 긴장감과 탄력이 느껴진다. 그런데 의아하게도 옷 주름에서 깎다가 멈춰버린, 미완성된 부분이 눈에 띈다. 왜 이런 부분이 생겼을까?

수도 있었을 텐데 갑자기 멈춰버린 선들이 보인다. 앞쪽에는 이같이 미완성으로 처리된 부분이 없다.

건축업이나 제조업에 종사하는 분들은 이런 걸 하자 혹은 불량이라고 이야기할 것 같다. 하지만 명작이라 불리는 위대한 작품에도 이런 머뭇거림의 흔적이 종종 남아 있다. 나는 이런 흔적을 보면 도리어 안도감을 느끼곤 한다. 이것도 다 사람이 한 거구나. 어떤 피치 못할 사정이 있었겠지. 여기서 이 작가가 무너졌거나 잠깐 넘어졌을 수도 있고 어쩌면 그런 상태로 남겨둘 수밖에 없는 절박한 사정이 있었을지도 모른다.

석굴암에서 이런 미완성 부분은 좀 더 찾아볼 수 있다. 연꽃 주변의 석재도 완성이 덜 된 것으로 본다. 앞에서 보면 꽉 찬 완성도에 숨이 막힐 듯하지만, 뒤쪽은 그렇지 않다. 이런 실수, 또는 인간적인 면을 보면 나는 오히려 마음이 편안해지며 본격적으로 작품과 허심탄회한 대화를 시작하게 된다.

최근에는 과학자나 의학자들이 미술을 이야기하는 콘텐츠를 자주 접한다. 명료한 과학적 언어로 미술을 풀어내는 흥미진진한 작업에 기대를 갖고 지켜보고 있다. 그리고 나 역시 여기에 영향을 받아 미술에 대한 객관적 정의를 고민하게 되었다.

내가 도출한 미술의 첫 번째 정의는 다음과 같다. '미술은 이미지와 물질로 구성된다.' 많은 사람이 미술을 주로 이미지

로만 생각한다. 사진, 영상 같은 이미지, 또는 우리가 상상하는 어떤 이미지들로 구축된 시각 세계가 미술이라고 여기는 것이다. 그런데 화가, 조각가 같은 미술가는 그것을 물질로 전환하는 일을 해낸다. 물론 요즘은 다양한 재료를 쓰고 디지털로 전환하기까지 해서 과거보다 물질성의 개념이 좀 더 광범위해지긴 했지만, 어쨌든 미술가는 이미지를 물질에 담아 구체적인 형태로 만들어내야 한다.

부처님이라고 할 때 우리는 자신이 생각하는 부처님의 이미지를 머릿속으로 상상할 수 있다. 그런데 화가나 조각가는 머릿속에 떠오른 이미지를 물질에 담아서 하나의 형태로 만들어낸다. 이것도 되고 저것도 되는 게 아니라 단 하나의 형태로 보여줘야 한다. 화가나 조각가에게는 이런 명확한 임무가 부여되어 있다. 특정 시대의 이미지를 선택한 재료에 담아서 하나의 작품으로 표현해야 하는 강한 압박을 미술가들은 지속적으로 받을 수밖에 없다.

이제 우리는 미술가란 머릿속 이미지를 구체적이고 생생한, 물질적 표현으로 탈바꿈하는 중요한 과업을 수행하는 사람이며, 미술 작품은 그것의 결과물이라고 정의할 수 있다.

> 미술 = 이미지 + 물질

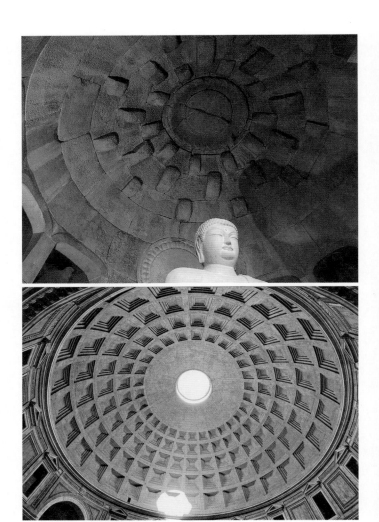

석굴암, 751~774년경(위) **판테온, 118~125년**(아래)

따라서 석굴암 본존불은 8세기 중엽의 조각가가 부처님의 이미지를 화강암에 담아낸 물질적 결과물로 봐야 한다.

다시 석굴암을 보자. 고개를 들면 부처님을 감싸는 둥근 천장이 눈에 들어온다. 천장 한가운데에 연꽃이 활짝 피어 있고, 사방으로 빛이 퍼져나가는 듯 천장 구조가 아름답게 짜여 있다. 여기서 우리는 흥미롭게도 또 다른 명작을 떠올리게 된다. 바로 로마의 판테온이다. 두 천장을 나란히 놓고 보면 둥근 모양부터 세부까지 너무나 비슷해 보인다.

명작은 또 다른 명작을 낳는다

이탈리아 로마의 미술을 소개할 때 내가 자주 쓰는 말이 있다. "로마에는 우주선 두 대가 있다. 그것은 판테온과 콜로세움이다." 고대 로마가 건설한 이 두 건축물은 지금 우리의 눈으로 봐도 SF 영화의 우주 비행선을 떠올릴 정도로 완벽한 기하학적 구도와 압도적인 규모를 자랑한다. 그리고 두 건축물은 이렇게 완벽한 만큼 역사적으로도 엄청난 영향력을 끼쳐왔다.

만약 2천 년 전부터 서울 한복판에 판테온과 콜로세움이 있었다고 상상해보자. 그렇다면 한국 건축사는 완전히 바뀌

었을 것이다. 이 두 건축물이 로마에 건재했기에 유럽 건축의 물줄기가 오늘날처럼 흘렀다고 말할 수 있다. 판테온의 경우 내부는 지름 43미터짜리 구가 통째로 들어갈 수 있는 공간이다. 벽 두께는 6미터가 넘는다. 위로는 오큘러스Oculus라는 중앙 창이 나 있는데, 지름이 9미터에 이른다. 이 둥근 창으로 빛이 들어오고 비바람도 다 들어온다. 물론 바로 밑에 하수 시설이 되어 있다. 판테온은 '범신전'이라는 뜻이지만, 실제로는 8명의 신을 모시는 고대 로마의 신전이다.

요새 우리나라 사람들이 가장 선호하는 아파트 평수는 30평대라고 한다. 그런데 같은 32평 아파트도 건설사마다 평면 설계가 다 다르다. 방 3개, 거실, 부엌, 화장실 2개라는 기본 구성은 똑같은데, 왜 건설사마다 혹은 프로젝트를 이끌었던 건축가에 따라 배치가 달라질까? 사실 건축물의 성격은 외형뿐 아니라 평면도를 통해서도 잘 드러난다. 공간과 공간의 연결 방식은 건축가의 의도를 적극적으로 보여줄 수 있다. 놀랍게도 판테온과 석굴암의 유사성은 단순히 둥근 지붕에 그치지 않고 평면도에서도 찾아볼 수 있다.

판테온은 둥근 원형의 몸체 앞에 네모반듯한 신전이 있다. 파르테논 신전 같은 그리스 신전이 앞쪽에 현관처럼 달려 있고 그 뒤로 원형의 공간이 펼쳐지는 것이다. 그런데 이렇게 앞쪽은 사각형, 뒤쪽은 둥근 본체로 공간을 구성하는 방식

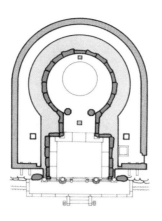

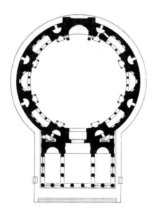

석굴암 평면도(위) **판테온 평면도**(아래) 판테온과 석굴암은 모두 사각형의 전실과 원형의 후실로 구성돼 있다. 두 건축물의 관계를 연구한 논문은 다음과 같다. 이주형, 「인도, 중앙아시아의 원형당과 석굴암」, 『중앙아시아연구』(11호), 2006.12

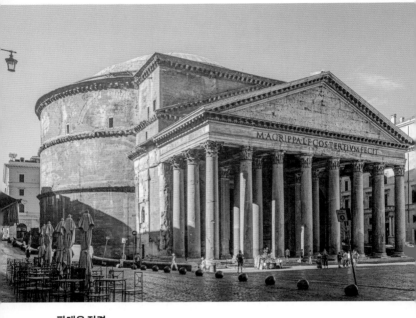

판테온 전경

을 석굴암에서도 찾아볼 수 있다. 둥근 지붕이라는 공통점보다 더 강렬하게 두 건축물의 공통점이 평면도에 나타나 있다.

물론 판테온은 벽돌과 콘크리트로 지어서 규모가 상당하다. 판테온의 천장 지름은 43미터고 석굴암은 지름이 7미터로 훨씬 작다. 하지만 석굴암은 다루기 힘든 화강암으로 지어졌다는 사실을 간과해서는 안 된다.

이제 고민의 순간이다. 판테온은 125년 하드리아누스 황제 시기에 지어졌다. 석굴암은 750년경에 건립된 것으로 추정되는데, 그렇다면 판테온과 석굴암은 시간상으로 600년 이상 차이가 난다. 지리적으로도 지구 반대편이라고 할 수 있어 두 건축물이 직접적인 연관관계가 있다고 보기 어렵다.

그런데 서울대학교의 불교미술사학자 이주형 교수가 매우 중요한 연구를 발표했다. 판테온은 당시에도 종교 건축의 기준이 될 만한 기념비적인 건축물로 인정받았다. 그러다보니 요즘 말로 글로벌 스탠더드가 되어 비슷한 공간의 석굴사원이 파키스탄 등지에 많이 지어졌다는 것이다. 세계적인 간다라 미술 전문가인 이주형 교수는 여러 차례 파키스탄, 아프가니스탄 등지의 유적을 답사하고 연구서를 펴냈다. 그는 아프가니스탄의 바미얀 등 실크로드의 길목마다 판테온의 영향력을 발견할 수 있는 석굴을 확인하면서 이것이 중국을 거쳐 신라까지 이르렀을 것이라는 가설을 제기한 바 있다.

이주형 교수의 이 학설이 정설이 된다면 명작은 또 하나의 명작을 낳을 수 있다는 가정을 입증하는 근거가 될 것이다. 다시 말해 판테온은 석굴암 건립을 이끈 영감의 원천일 수 있다는 설명이 가능하다는 이야기다.

명작의 그늘

명작 이야기를 할 때 강조하고 싶은 점이 있다. 위대한 미술 작품을 창조하는 데는 어마어마한 에너지가 든다. 냉정하게 말하면 막대한 재원뿐 아니라 정서적인 에너지도 상상 이상으로 쏟아부어야 비로소 명작이 탄생한다는 것이다. 여기서 우리가 에너지를 말할 때 플러스와 마이너스의 측면을 모두 강조해야 한다. 플러스가 마이너스를 만나 강하게 부딪혀야 비로소 폭발적인 동력을 얻을 수 있다.

나는 「스타워즈」 세대라서 이 상황을 루크 스카이워커와 다스 베이더, 즉 긍정의 힘과 부정의 힘을 대표하는 두 인물의 치열한 결투에 비유할 수 있을 듯하다.

왜 이 이야기를 꺼내는가? 많은 사람이 미술을 아름답고 좋은 세계라고 생각하기 때문이다. 하지만 미술의 세계에 깊이 들어가면 들어갈수록 항상 긍정적인 점만 있는 것이 결코

「스타워즈」속 어둠의 상징인 다스 베이더

아니다. 영화나 소설에서 선악의 대조가 강렬하게 부딪쳐야 극적 분위기가 고조되듯이 미술에도 그런 어두운 세계가 표면 아래 분명 존재한다. 막상 미술에 관심을 갖고 공부하다보면 부담스러운 부분이 바로 마이너스의 세계다.

정리하자면 명작의 탄생에는 루크 스카이워커의 긍정의 힘도 필요하고 다스 베이더의 어둠의 힘도 필요하다는 것이다. 우리는 석굴암을 불교적 세계관의 궁극적 발현으로 보거나 한국적 정신성의 완성체로 여긴다. 호국불교라는 이념을 바탕으로 통일신라의 번영과 왕실의 안녕을 위해 만들어졌다고도 한다. 물론 이런 점이 분명히 존재할 것이다. 그런데 명작의 이면에는 강한 빛과 강한 어둠이 충돌하는 경우가 많다. 과연 석굴암은 예외일까?

드라마에서 출생의 비밀은 늘상 등장하는 코드인데, 「스타워즈」 시리즈에서도 이 코드가 극적인 반전을 만든다. 다스 베이더가 루크 스카이워커에게 던진 한마디, "I am your father." 다스 베이더는 루크 스카이워커가 가장 무찌르고 싶어 했던 적이자 자신의 아버지였다.

이 같은 출생의 비밀이 석굴암에도 있는 게 아닐까? 『삼국유사』권5에 석굴암과 불국사 얘기가 길게 나온다. "대성효이세부모 신문대大城孝二世父母 神文代"(『삼국유사』권5 「제9 효선孝善」) 즉, '신문왕 때 대성이라는 사람이 두 세대에 걸쳐 효를 다했다'는 이야기다. 『삼국유사』는 정사인 『삼국사기』에는 실리지 못한 비하인드 스토리가 대부분이지만 당시 사람들의 염원과 욕망을 비롯해 여러 중요한 이야기를 담고 있다.

『삼국유사』에 실린 석굴암 창건 기록을 보면 재미있는 내용이 많은데, 나는 이 기록을 빛과 그림자 중에서 그림자를 의식하며 읽어봤다. 누구나 한번쯤 들어봤을 유명한 이야기다. "김대성이라는 사람이 현세의 부모를 위해서 불국사를 세우고, 전생의 부모를 위해서 석불사를 세웠다."

김대성은 원래 미천한 집안에서 태어났다. 어느 날 스님이 와서 하나를 시주하면 만 배로 돌아온다는 덕담을 하였다. 그 말을 듣고 대성은 품팔이로 얻은 밭을 시주하는데, 얼마 후 갑자기 죽게 된다. 그러고서 재상 김문량의 아들로 환생했

는데 태어날 때 대성이라 적힌 금 쪽지를 쥐고 태어났다고 한다. 이후 재상을 지낸 김대성은 현생의 부모를 기려 불국사를 짓고 전생의 부모를 위해서는 석불사, 즉 지금의 석굴암을 세웠다는 것이다.

어떤가? 드라마 작가들이 혹할 이야기 아닌가? 역사학계에서는 김대성을 실존 인물로 본다. 이름은 달리 불리기도 하지만 어쨌든 이 인물은 또 다른 부모가 있었다. 말할 수 없는 출생의 비밀을 지닌 채 신분의 한계를 극복하려는 욕구가 있었을 거라고 본다. 왕권 다툼 때문에 김대성이 창건자로 '이용'되었다는 설명도 있지만, 그럼에도 김대성이라는 문제적 인물은 흥미롭다.

나는 김대성에게 일종의 오이디푸스 콤플렉스가 있었다면 두 부모를 두었기 때문에 콤플렉스 또한 두 배로 강렬했을 것으로 본다. 그로 인해 훨씬 강렬한 출세욕을 가졌고, 세속적 성공에 따른 그림자도 더욱 짙게 드리웠을 것이다. 부처님의 자비와 치유의 품에 뛰어들 만한 어떤 심리적 이유가 더 크게 있었으리라고 보는 셈이다.

오늘날에도 불국사와 석굴암 규모의 창건은 어마어마한 불사인데, 8세기 중엽에 이것을 이루었으니 그 동력의 이면에는 국가적 차원의 문제뿐만 아니라 개인의 깊은 그림자도 어느 정도 있었을 거라고 나는 감히 생각한다. 이제 석굴암

이 조금 다르게 보이지 않는가?

『삼국유사』에는 석굴암 건설 과정에서 벌어진 신비로운 일화도 등장한다. 다음 대목을 보자.

> 큰 돌 한 개를 다듬어 감개를 만드는데 돌이 갑자기 세 조각으로 갈라졌다. 이에 분노하다가 그 자리에서 잠들었는데, 밤중에 천신이 내려와 제 모습대로 만들어놓고 돌아갔다. 대성은 자다가 일어나서 남쪽 고개로 쫓아가 향나무를 태워 천신에게 바쳤다.

여기서 감개는 뚜껑돌이다. 아치형 구조의 석굴암 석실의 핵심은 천장에 놓인 뚜껑돌이다. 아까 본 판테온의 천장 가운데가 비어 있었던 것은 그 건물이 기본적으로 콘크리트 거푸집으로 만들어졌기 때문이다. 천장 내부를 거미줄처럼 엮어서 일종의 철골 구조처럼 버티게 한 것이다.

석굴암의 경우 천장도 화강암 블록으로 만들어져 있다. 돌을 블록처럼 쌓아 반원형 아치를 만들 때 정수리에 놓이는 돌을 키스톤Keystone이라고 한다. 이 키스톤이 들어가면 아치가 단단히 힘을 받는다. 레고 같은 블록 쌓기를 좋아하는 사람들은 잘 알 것이다. 블록을 쌓다가 한 조각이 정확히 들어가면 갑자기 전체적으로 힘을 골고루 받게 된다. 석굴암의 둥

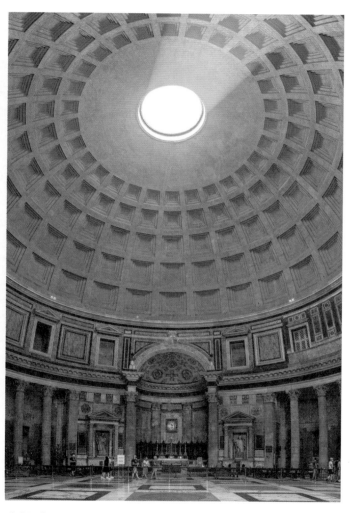

판테온 내부 모습

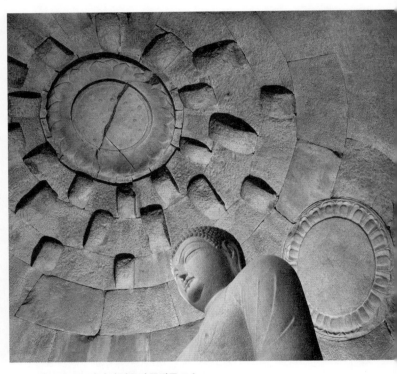

세 조각으로 갈라진 석굴암 뚜껑돌 모습

근 천장 정수리에 놓인 뚜껑돌이 바로 그런 역할을 한다. 이 뚜껑돌이 석굴암 천장의 키스톤이다.

뚜껑돌을 올리면 드디어 석굴암의 둥근 돔 천장이 완성된다. 그런데 "이 돌이 갑자기 세 조각으로 갈라졌다." 석굴암의 뚜껑돌은 무게가 10톤이 넘는다고 한다. 김대성이 분노와 실의에 빠졌다가 그 자리에서 잠들었는데 밤중에 천신이 내려와 제 모습대로 만들어놓고 돌아갔다고 기록되어 있다. 어쩌면 천신이 "괜찮아. 내가 했으니까 그냥 이렇게 끝내"라고 조치를 취해준 것인지도 모른다.

『삼국유사』기록을 뒤집어보면 완공을 앞두고 갑작스런 사고나 피치 못할 이유로 뚜껑돌을 다시 제작하지 못하고 깨진 상태로 성급히 마무리했으리라고 추측할 수 있다. 자세한 내막은 알 길이 없지만 도리어 천장을 덮은 뚜껑돌이 불완전하게 남았기에 후세 사람들의 상상력을 자극하는 이야깃거리가 되었다. 지금도 석굴암의 뚜껑돌은 천신이 올려놨다는 전설을 품고서 세 조각으로 나뉜 채 묵묵히 자리를 지키고 있다.

여기서 이런 질문도 던질 수 있다. 판테온에는 사연이 없을까? 판테온도 구조적 결함을 지니고 있다. 예를 들어 둥근 지붕과 본체를 연결하는 부분의 건축 양식이 달라 최소 두 명 이상의 건축가가 순차적으로 참여한 것으로 보인다. 이 때

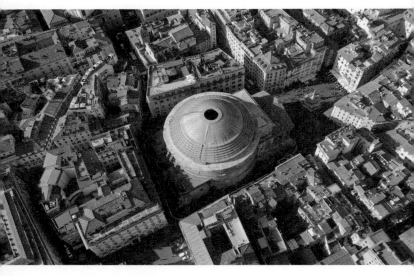

위에서 내려다본 로마의 도시 경관 다른 건물과 비교하면 판테온의 어마어마한 규모를 실감할 수 있다.

문에 설계가 변경되면서 문제가 있었던 것이 분명한데, 그 과정에서 지붕선과 본체의 양식적 일관성이 깨진 것으로 알려져 있다.

판테온은 높이가 43미터다. 43미터면 1개 층을 3미터로 볼 때 15층 높이다. 15층짜리 건물이 거의 2천 년 전 로마에 세워진 것이다. 판테온은 오늘날에도 주변 건축의 고도에 제한 기준이 된다. 현재 로마의 역사 지구 건물은 판테온의 어깨높이 이상으로 못 올라가게 되어 있다.

테베레강 건너편 자니콜로 언덕이나 성 베드로 대성당 돔 위에 올라가서 보면 판테온은 마치 서울의 남산처럼 도시 한가운데 우뚝 솟아 있다. 건물이 워낙 커서 앞에 큰 광장이 있는데도 건물의 전체 사진을 정상 각도로 찍을 수가 없다. 「스타 트렉」의 우주선과 비교해도 충분히 상대가 될 만하다. 거대한 둥근 지붕 위에는 원래 브론즈로 된 기와가 얹혀 있어서 빛을 받으면 건물 전체가 번쩍거렸을 것이다.

이처럼 판테온은 크고 웅장하고 기하학적으로 완성도가 높아 서양 건축사에서 기준이 되는 어머니 같은 건물이다. 기념비 같은 건축물을 세우려 할 때면 항상 판테온이 고려 대상 일순위다. 고맙게도 근처에는 맛있는 젤라또 가게와 오래된 카페가 많아 간식을 사서 판테온 앞 광장에서 먹으며 이 위대한 건축물을 천천히 음미한다면 로마 여행이 한결 더 즐

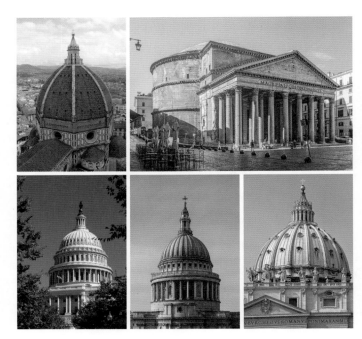

(맨 위 왼쪽부터 시계 방향으로) **피렌체 두오모, 판테온, 성 베드로 대성당, 런던 세인트 폴 대성당, 미국 워싱턴 D.C. 국회의사당** 서양에는 돔이 있는 위대한 건축물이 많다. 대표적으로 피렌체에 있는 두오모의 돔은 지름이 45m다. 로마의 판테온은 43m, 성 베드로 대성당은 42m, 런던의 세인트폴 대성당은 32m, 미국 워싱턴 D.C. 국회의사당의 돔 역시 29m로 규모가 상당하다.

거울 것이다.

판테온은 오랫동안 무료 입장이었다. 하루에도 몇 번씩 갈 수 있었는데, 안타깝게도 최근에 입장료를 받기 시작했다. 입장료를 내는 것은 마다하지 않지만, 매번 온라인으로 예약을 해야 하는 건 좀 번거롭다. 예전처럼 수시로 들어갈 수 없어 아쉬울 따름이다.

판테온을 보고 테베레강 쪽으로 나오면 또 하나의 어마어마한 건물이 보인다. 바로 성 베드로 대성당의 돔이다. 서양에서 돔을 지으면 이 정도 규모로 경관을 압도해야 한다.

피렌체 두오모의 지름이 45미터, 로마의 판테온이 43미터, 성 베드로 대성당이 42미터에 이른다. 런던의 세인트폴 대성당의 돔은 32미터, 미국 국회의사당의 돔은 29미터다. 서양 건축사를 돔을 기준으로 놓고 보면 단번에 정리가 된다.

성 베드로 대성당의 돔을 보고 나면 서양 미술의 가장 경이로운 명작으로 손꼽히는 작품을 만나게 된다. 바로 미켈란젤로의 시스티나 성당 천장화다.

상처 입은 명작

미켈란젤로의 시스티나 성당 천장화

시스티나 성당의 천장화를 볼 때마다 미술을 감상하는 사람을 두 부류로 나눌 수 있다고 생각하곤 한다. 바로 시스티나 성당 천장화를 본 자와 보지 않은 자다. 이 작품을 직접 목격하고 나면 더는 미술에 대해 이전과 같이 생각할 수 없게 된다. 미술이 주변의 쓸모없는 것들처럼 하찮게 느껴진다면 시스티나 성당 천장화를 떠올려보자. 이 작품은 한 개인의 창조력이 어디까지 갈 수 있는지 보여주는 궁극의 미술 작품으로서 미술이 인간의 위대한 정신성을 비춘다는 것을 제대로 증명한다.

시스티나 성당이 가톨릭 세계에서 차지하는 위치를 아는 것도 이 작품을 이해하는 데 도움이 된다. 시스티나 성당은 일종의 교황을 위한 예배당이다. 교황이 집전하는 미사가 수시로 열리고, 교황과 관련된 중요한 회의도 바로 이곳에서 이루어진다. 무엇보다 교황 선출을 위한 추기경들의 비밀 회의인 '콘클라베'의 무대가 되는 곳이 바로 시스티나 성당이다.

콘클라베의 무대 배경이 된 최후의 심판

콘클라베가 열리면 백 명이 넘는 추기경들이 시스티나 성당에 빼곡히 앉아 회의와 투표를 진행한다. 그리고 최종적

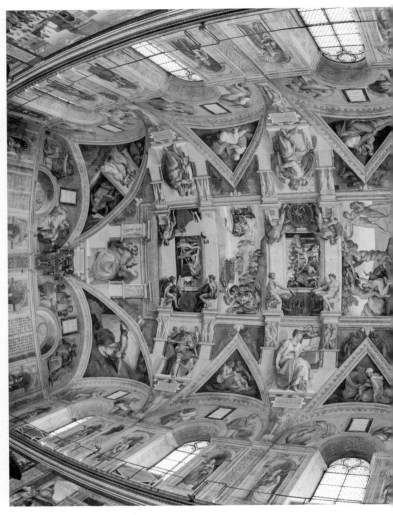

미켈란젤로, 시스티나 성당 천장화, 1508~1512년, 바티칸 시국 천장의 좌우 폭이 41m로 길기 때문에 사진 한 컷에 담으려면 지금 보듯이 광각 렌즈를 사용해야 한다.

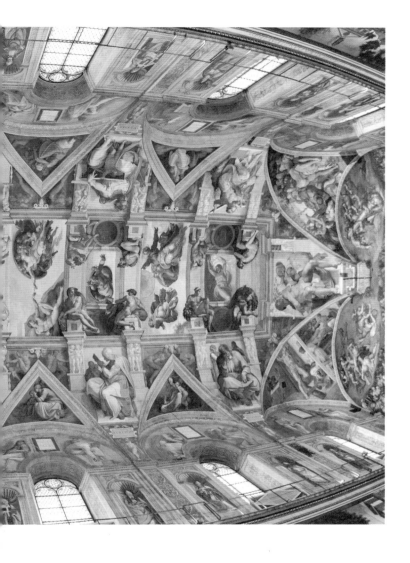

으로 선출된 교황은 이곳에서 추기경들의 축복을 받는다. 바로 미켈란젤로의 천장화와 최후의 심판 벽화는 이 엄청난 종교적 이벤트의 무대 배경이 된다. 물론 양쪽 벽면에는 15세기 후반에 활동한 보티첼리나 페루지노 같은 화가들이 그린 벽화도 있다. 그러나 우리의 눈길을 끄는 것은 바로 미켈란젤로의 벽화들이다. 실제로 2025년에 개봉한 영화 「콘클라베」에서 이야기가 반전될 때 미켈란젤로의 천장화나 최후의 심판 장면이 클로즈업되었다.

영화 개봉 후 얼마 지나지 않아 프란치스코 교황이 선종하자 시스티나 성당에서 진짜 콘클라베가 열려 화제가 되기도 했다. 영화 속에서 성 베드로 대성당 돔이 보이는 시스티나 성당 회랑에서 추기경들이 비밀스런 대화를 나누던 장면과, 비 오는 날 추기경들이 쓴 하얀색 우산의 움직임이 마치 신의 눈으로 내려다보는 듯한 인상을 받았던 장면이 기억에 남는다.

시스티나 성당 천장은 폭이 약 14미터, 길이는 자그마치 41미터에 이른다. 넓이로만 따지면 600제곱미터이고 주변부까지 합치면 무려 1,000제곱미터 규모다. 창 위에서부터 휘어져 있는 아치 부분까지 다 합치면 넉넉히 300평 가까이 된다. 미켈란젤로는 이 웅장한 공간에 그림을 그려 넣는다. 우리가 학창 시절에 4절지나 2절지 도화지를 앞에 두고 뭘 그릴까 고

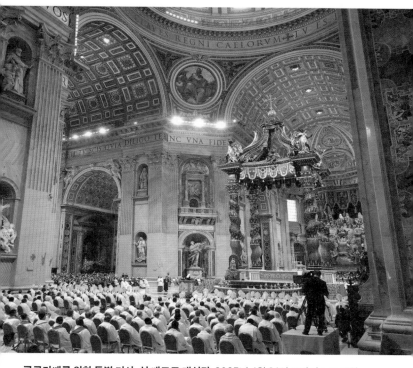

콘클라베를 위한 특별 미사, 성 베드로 대성당 2025년 4월 21일 프란치스코 교황이 선종하자, 5월 7일(현지 시각) 새로운 교황을 선출하기 위한 콘클라베가 시스티나 성당에서 열렸다.

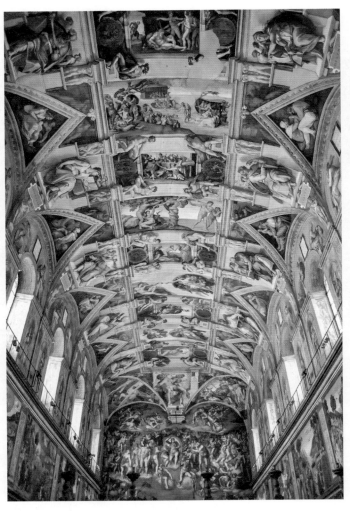

천장화가 그려진 시스티나 성당 내부 모습

민하던 것과는 비교가 안 될 만큼 거대한 화면이다. 미켈란젤로가 그림을 그려 넣기 전에 천장은 파란색으로 칠해져 있었는데, 이때 밑에서 천장을 바라보면 마치 망망대해같이 광활한 공간으로 느껴졌을 것이다.

무엇보다 이 엄청나게 큰 천장은 20미터 높이에 위치하고 있다. 1층을 3미터로 보면 거의 7층 건물 높이에 천장이 펼쳐져 있는 것이다. 거기에다 아치형 창과 만나는 곳은 다 휘어져 있고 표면도 일정하지 않다. 여기에 그림을 그리는 작업이라니 너무나 막막했을 것이다.

천하의 미켈란젤로라도 이런 말도 안 되는 일을 하겠다고 순순히 나섰을 리가 없었다. 게다가 미켈란젤로는 애초에 조각가로서 훈련받은 사람이기 때문에 이 제안을 되도록이면 거절하려고 했다. 하지만 그는 결국 이 천장화 프로젝트를 맡게 된다. 교황 율리오 2세는 원래 자신의 무덤 조각을 미켈란젤로에게 맡기려 했다가 그 계획을 잠시 미루고 대신 난이도 최상의 시스티나 성당 천장화를 의뢰했다.

"나는 조각가이지 화가가 아닙니다." 미켈란젤로는 교황의 제안을 '감히' 거절한 것으로 알려져 있다. 시스티나 성당이 그리스도교 안에서 차지하는 비중을 생각하면 과감하게 도전하고 싶었을 것이다. 그러나 천장의 규모가 거대하고 작업 환경이 열악해 실패할 가능성이 워낙 높았다. 그때 라파엘

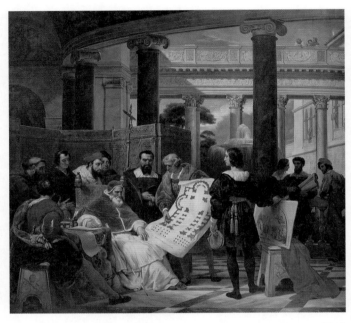

오라스 베르네, 브라만테, 미켈란젤로, 라파엘로에게 성 베드로 대성당 설계를 지시하는 교황 율리오 2세, 1827년, 루브르박물관

로라는 유능한 경쟁자가 나타나 자신을 대신해 이 프로젝트를 맡을 것 같은 상황이 되자 미켈란젤로는 결국 교황의 제안을 받아들인다.

앞에서 미는 꼭 아름답지 않을 수 있다고 이야기한 바 있다. 미켈란젤로의 작품에 대해서 '테리빌리타Terribilita'라는 용어를 자주 쓴다. '공포감을 줄 정도로 극한의 아름다움'이라 풀 수 있는데, 그의 작품을 실제로 보면 너무 크고 웅장하여 보는 이로 하여금 위축되는 느낌을 주기 때문에 생겨난 말이라고 생각된다. 그런데 이 용어는 미켈란젤로의 성격에도 잘 어울리는 말이다. 그는 자신감이 넘쳐 건방지다는 평가도 받고, 내성적이지만 때로는 감정을 숨기지 않고 폭발하는 예측불허의 성격을 가진 인물로 알려져 있다. 시스티나 성당 작업 때도 까다로운 성격 때문에 수시로 폭발했다고 한다.

하루는 교황이 일을 재촉하며 언제쯤 작업이 끝날지 물었다. 미켈란젤로는 무성의한 태도로 "내가 끝낼 때 끝나겠죠"라고 답했다고 한다. 당시 교황의 지위는 황제보다 높던 때라 이 같은 무례한 태도는 상상도 할 수 없는 일이었다. 격분한 교황이 지팡이를 휘둘러 미켈란젤로의 머리를 내리쳤다는 기록이 전한다. 아마 교황도 미켈란젤로 못지않은 다혈질이었던 듯하다.

물론 미켈란젤로도 참지 않았다. 자리를 박차고 나와서

고향 피렌체로 돌아가겠다고 선언했다. 결국 교황이 먼저 부랴부랴 전령을 보내 그를 붙잡았는데, 그간 밀렸던 급여까지 다 지급하고서야 마음을 돌릴 수 있었다. 그때 미켈란젤로가 받은 돈이 금화 500두카트, 지금 우리 돈으로 따지면 5억 원 정도니 많이 밀리긴 했다.

천장화를 그리기 위해서 미켈란젤로는 가장 먼저 일종의 프레임을 짜는 작업에 착수했다. 천장의 건축 구조를 보면 양쪽 벽에 6개씩 총 12개의 반원형 창이 자리하고 있다. 이 창이 천장과 만나면서 경계 부분은 톱니바퀴처럼 들쑥날쑥하게 휘어져 있다. 이렇게 거대하면서도 면이 일정하지 않은 공간에 그림을 그려야 한다니 천부적 영감의 미켈란젤로도 고민이 많았을 것이다.

옆 사진은 천장화를 복원하는 모습이다. 완성된 지 500년이 되면서 먼지와 촛불로 인한 그을음이 들러붙어 그림이 탁해지자 그을음을 닦아내는 작업을 1980년부터 근 15년간 진행했다. 현재는 표면이 말끔해져 원래 모습에 가까운 상태라고 할 수 있다. 복원 과정에서 원래의 물감 층도 닦여나가 훼손될 수 있기 때문에, 복원을 하지 말아야 한다는 주장도 있었다. 그러나 복원 이전의 사진을 보면 알 수 있듯이 수백 년간 때가 너무 묻어 색감을 알아보기 어려울 정도였기에 복원은 어쩔 수 없는 선택이었다고 본다. 이탈리아 복원 정책에 따

라 일정 부분은 원래 상태대로 남겨놓아 훗날 새로운 기술로 기존의 문제를 해결할 수 있도록 했다.

복원 과정을 눈여겨보면 전문가가 특수한 액체를 이용해 그을음과 먼지를 정교하게 닦아내고 있다. 흥미로운 점은 이 자세가 미켈란젤로가 그림을 그렸던 자세라는 것이다. 사람들이 이곳을 방문하면 처음에는 드디어 시스티나 성당 천장화를 보는구나 하며 감동에 겨워하다가 몇 분만 지나면 목이 아프다며 힘들어한다. 이렇게 잠시 고개를 들고 있어도 힘든

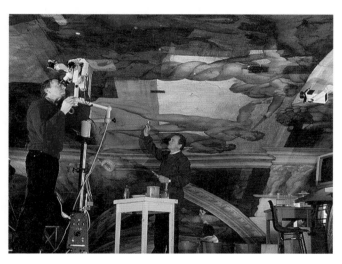

시스티나 성당 천장화를 복원하는 모습 복원 전문가들이 미켈란젤로의 시스티나 성당 천장화를 복원 처리하고 있다. 1980년부터 시작한 이 복원 작업은 천장화에 이어 최후의 심판까지 마친 후 1994년 일반에 공개되었다.

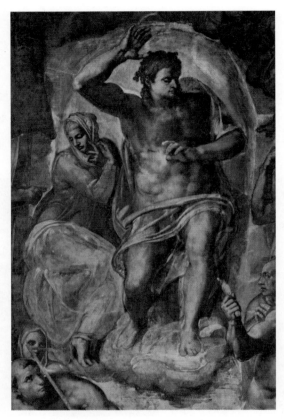

시스티나 성당 벽화 최후의 심판 복원 전 모습

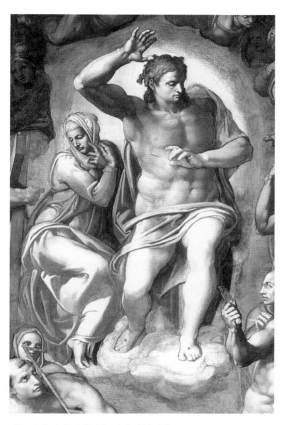

시스티나 성당 벽화 최후의 심판 복원 후 모습

탓에 사람들은 대부분 미켈란젤로가 누워서 그렸으리라 추정하기도 하는데 그렇지 않다. 그는 앞의 사진 속 복원가들처럼 서서 그림을 그렸다. 1508년 5월부터 시작해 작업이 완성되는 1512년 10월 31일까지 4년 5개월간 저 자세로 그림을 그려야 했다.

'극I' 미켈란젤로의 4년 반에 걸친 고행

앞에서 미술은 이미지와 물질의 결합이라고 했다. 이 천장화에서 물질은 프레스코다. 프레스코가 뭔지 모르고 이 작품을 감상하기는 쉽지 않다. 화강암을 알고 나서 석굴암 본존불을 봐야 하는 것과 마찬가지다. 까다로운 프레스코 공정을 보고 나면 정말 이걸 어찌 고개를 젖히고 선 자세로 그렸을까 하는 생각이 든다.

프레스코는 기본적으로 석회에 모래를 넣고 개어서 만든다. 시멘트 모르타르를 떠올리면 비슷한데, 이걸 벽에 일정한 두께로 먼저 바른다. 그런데 이 면이 먼저 말라버리면 물감이 스며들지 않아 그림을 그릴 수 없다. 그래서 그날그날 양을 정해서 작업할 부분만 벽에 바르고 회반죽이 마르기 전에 재빨리 그려야 한다. 이 때문에 미리 종이나 천에 뭘 그릴지 완

벽히 준비해둬야 한다. 그리고 젖어 있는 회반죽 위에 미리 준비한 드로잉을 옮기고 난 다음 최대한 서둘러 채색을 해야 한다. 미켈란젤로는 벽화를 그릴 때 최소한의 인원으로 작업을 진행한 것으로 알려져 있다. 아마도 회반죽을 바르는 작업만큼은 조수가 했겠지만 여기다 미리 제작해놓은 실제 사이즈의 드로잉을 옮긴 뒤 그 위에 붓을 들어 채색을 입힌 이는 미켈란젤로 자신이었다.

카툰cartoon은 영어로 만화를 뜻하지만 원래 판지에 그린 완벽한 1 대 1 드로잉을 가리키는 용어다. 이탈리아어 카르토네cartone에서 비롯된 말이다. 카툰, 즉 실제 사이즈 드로잉을 만든 다음에 회반죽을 바른 벽면 위에 이 드로잉을 옮긴다. 카툰의 드로잉을 옮기는 방법은 대략 두 가지이다. 먼저 카툰을 회벽에 직접 대고 그 위에 못처럼 뾰족한 철심으로 선을 그어 회벽에 선을 남기는 방법이 있다. 다른 방법은 카툰의 드로잉 선을 따라 구멍을 촘촘히 뚫은 다음 이를 회벽 위에 붙이고 목탄을 천으로 싸서 살살 두드린다. 그러면 구멍을 따라 목탄 가루가 묻어나는데, 이를 철심으로 그어서 드로잉을 회벽에 옮겨 그린 다음 본격적으로 채색을 입힌다. 만약 그림이 마음에 들지 않으면 회벽을 긁어내고 다시 이 공정에 따라 작업해야 한다.

앞에서 말한 대로 미켈란젤로는 이 어마어마한 규모의

천장화를 까다로운 프레스코 기법을 이용하면서도 4년 반 만에 완성한다. 미켈란젤로는 성격이 극도로 내성적인 '극 I' 라서 조수를 거의 쓰지 않고 대부분 작업을 혼자 하거나 최소한의 인원만을 데리고 작업했다고 전한다. 이런 상황을 고려하면 그야말로 초인적인 노력으로 시스티나 성당의 벽화를 완성했다고 봐야 한다.

오른쪽 장면은 '빛과 어둠을 가르는 창조주'의 모습을 그린 것이다. 확대한 사진을 보면 대들보로 이루어진 사각형 프레임 안에서 이야기가 전개된다는 것을 알 수 있다. 이런 건축적 프레임이 총 9개가 자리하고, 여기에 창세기의 주요 장면이 들어가 있다. 그리고 반원형 창과 천장이 만나 생기는 삼각형 공간에는 예수 그리스도의 탄생을 암시하는 12명의 예언자가 자리하고 있다.

또 아래에서 위를 쳐다보는 각도를 고려해 건축적 구조물에 그림자까지 더함으로써 전체적으로 천장을 장식한 건축 프레임이 진짜처럼 보이도록 했다. 간간이 모자이크나 조각 같은 장식도 집어넣고 프레임의 귀퉁이에는 남성 누드를 그려 넣어 화려함을 더했다.

미켈란젤로가 구성한 프레임을 놓고 보면 건축적이고, 인물들의 구성과 배치는 조각적이고, 창세기 장면은 회화적이다. 전체적으로 건축, 조각, 회화의 매체적 특성을 극대화하

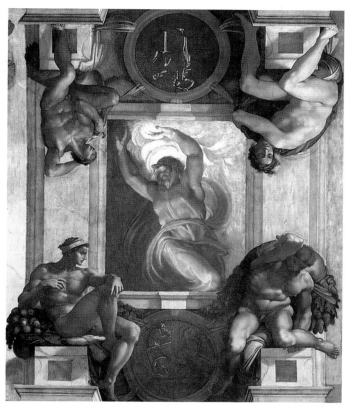

미켈란젤로, 시스티나 성당 천장화 중 '빛과 어둠을 가르는 창조주' 장면

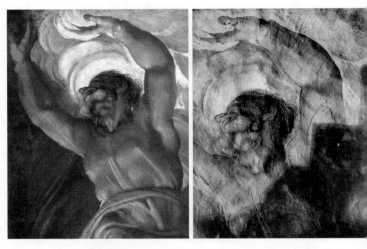

미켈란젤로, 시스티나 성당 천장화 중 '빛과 어둠을 가르는 창조주' 장면 세부 확대

며 여기에 공예적인 디테일까지 고루 갖춰 말 그대로 종합 예술을 구현했다.

다시 천장화 '빛과 어둠을 가르는 창조주'를 살펴보자. 멀리서 보면 왼쪽 사진처럼 자연스럽게 보인다. 하지만 가까이서 빛을 강하게 주고 촬영하면 오른쪽 그림처럼 회벽의 표면 질감까지 생생하게 살아난다. 자세히 보면 젖어 있는 회벽에 철심으로 그은 드로잉 선까지 보인다. 조금 과장하자면 면이 고르지 않은 표면에 시멘트를 덕지덕지 바른 느낌이 나기도 한다.

한편 벽면 위에 철심으로 그은 선을 자세히 보면 창조주의 왼팔 위치가 변경된 것을 알 수 있다. 미켈란젤로는 팔을 계획했던 드로잉보다 왼쪽으로 옮겨 그리면 좀 더 박진감 있는 동세를 보여줄 수 있다고 생각한 것 같다.

고르지 않은 회벽과 수정 자국, 그리고 거친 붓질, 이런 것들은 완벽한 천장화 기술을 기대한 사람이 보기에는 실망스러울 수도 있다. 그런데 내가 보기엔 여기에 더 큰 감동이 있다. 이 천장화가 인간적으로 다가오기 때문이다. 표면 질감과 드로잉이 거친 데다 신체 부위의 위치도 어색한 게 사실이다. 허술하다는 생각이 들 수도 있지만 오히려 미켈란젤로의 노고 어린 작업과 그 과정에서 그가 느꼈을 인간적 번민을 생생히 전해주는 것 같다.

아담은 아담하지 않다

너무나 유명한 '아담의 창조' 장면이다. 아담이 신의 부름에 막 잠에서 깬 듯하다. 확신에 찬 창조주의 부름에 응답하는 아담의 모습이 특히 손을 중심으로 강렬하게 표현되어 있다. 여기서 독자에게 질문 하나를 던져보고자 한다. 만약 누워 있는 아담이 일어서면 키가 어느 정도일까?

이 질문에 답하기 전에 참고할 만한 작품이 있다. 바로 미켈란젤로의 다비드상 또는 다윗상이다. 미켈란젤로의 다윗상의 크기는 5.17미터다. 170센티미터 정도 되는 성인의 세 배인데, 실제로 보면 거대한 크기에 놀라게 된다.

미켈란젤로는 이 다윗상을 26살 때부터 제작하기 시작하여 3년 만에 완성한다. 그는 20대 초반에 제작한 피에타로 교황 율리오 2세의 눈에 든 것으로 알려져 있었는데, 다윗상의 명성도 교황이 자신의 무덤 조각을 미켈란젤로에게 맡기는 데 중요한 역할을 했을 것이다.

다윗상을 보면, 거대한 규모의 다윗이 골리앗을 노려보고 있다. 근육 하나하나에 팽팽한 긴장감이 스며 있다. 20대 중반에 이런 경이로운 작품을 만들어냈다는 데 놀랄 수밖에 없다. 일단 다윗상을 5미터가 넘는 대리석 돌이라고 생각해보자. 이 돌을 가는 기둥 두 개로 지탱하고 있는 셈이다. 다윗

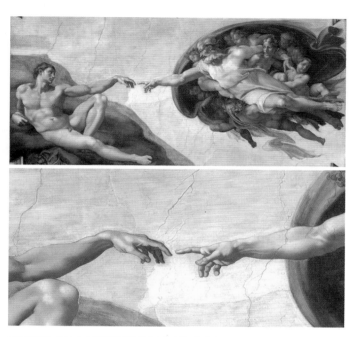

미켈란젤로, 시스티나 성당 천장화 중 '아담의 창조' 장면

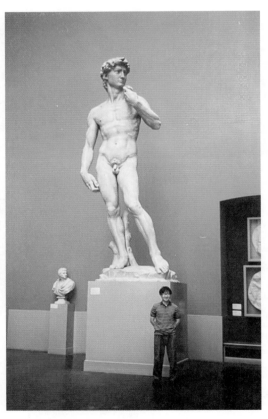

유학 시절 빅토리아알버트박물관 다비드상(석고 모형) 앞에
서, 1991년

의 오른쪽 다리를 보면 작은 나무 둥걸이 받침대처럼 자리하고 있다. 이를 깎아내려 하면 안 된다. 조금이라도 더 깎으면 전체가 무너져 내릴 것이다.

무엇보다도 이 정도로 큰 덩어리의 대리석을 구하기도 어렵다. 옮기면서 깨지거나 아니면 돌 안에 이물질이 들어가 있어 조각용으로 쓸 수 없다. 5미터 이상 되는, 완벽한 흰색의 거대한 원석이 나타나자 여러 조각가들이 앞다퉈 나섰다. 그러나 하나같이 손을 들고 포기했다. 깎아서 세울 자신이 없었기 때문이다. 원석이 무척 좋았지만 이를 제대로 다룰 조각가를 만나지 못했던 것인데, 심지어 원석을 두 개로 나눠서 제작하자는 의견까지 나왔다. 이렇게 말만 무성하게 오고 가고, 대리석 원석은 방치되고 있었다. 이때 "잠깐만요, 제가 해볼게요" 하고 나선 사람이 미켈란젤로. 수십 년 동안 선배 조각가들이 감당 못하고 기권한 돌을 미켈란젤로가 깎아서 세운 것이다.

5.17미터의 다윗상을 보면 어떤 느낌이 들까? 영화 「트랜스포머」에 등장하는 옵티머스 프라임은 트레일러가 변신한 것으로, 높이가 6~7미터 정도 된다. 범블비는 스포츠카니까 4미터로 잡으면, 다윗상은 그 중간 사이즈 정도다. 그러니까 다윗은 옵티머스 프라임에 육박할 만한 크기다. 공교롭게도 석굴암 본존불의 높이도 5미터 조금 넘는다. 돌로 큰 조각상

아담의 창조 장면

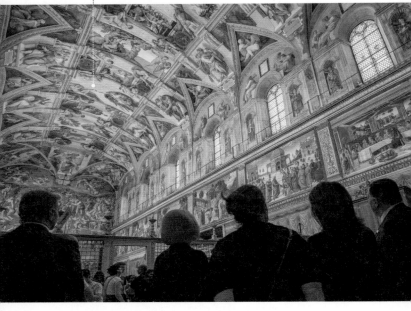

시스티나 성당에서 바라본 '천지창조' 장면 중 아담의 크기

을 만들려면 일단 5미터는 되어야 한다.

다시 천장화로 돌아가보자. 만약 천장화 속 아담이 일어서면 5미터에 육박한다고 본다. 아담 주변에 예수 그리스도의 탄생을 예언했던 예언자들은 일어서면 15미터 이상이다. 로봇 태권브이나 마징가 제트가 옆에 서 있는 셈이다. 도록으로 보면 전체 천장화의 규모뿐 아니라 아담이나 예언자의 크기가 어느 정도인지 제대로 가늠할 수 없다. 하지만 좀더 상상력을 동원해보면 거대한 인물들이 웅장한 모습으로 우리의 시선을 하늘 높이 잡아당긴다. 크게 그리는 게 대단한 것은 아니나, 크고 위엄 있게 그리면서 우아한 표현력까지 녹여내기는 쉽지 않다. 이 일을 미켈란젤로가 해낸 것이다.

라파엘로와의 경쟁이 낳은 시스티나 성당 천장화

여러 우여곡절에도 미켈란젤로는 시스티나 성당 천장화를 완성했다. 그 동력은 무엇이었을까? 크게 세 가지를 꼽을 수 있다.

첫 번째는 바로 돈이다. 미켈란젤로는 몰락한 귀족 집안에서 태어나 경제적으로 항상 골머리를 썩어야 했다. 5형제 중 둘째지만 유일한 소득원이었으니 사실상 집안의 가장이

었던 셈이다. 그래서 예술에 대한 열정만큼 금전 문제에도 열정적이었고, 엄청난 부와 명예를 갖게 될 이 프로젝트에 구미가 당겼을 테다.

두 번째는 라이벌이었던 라파엘로와의 경쟁심을 들 수 있다. 애초에 미켈란젤로가 이 도전을 하게 된 데는 교황의 적극적인 제안도 있었지만 라파엘로와의 경쟁의식이 작용했을 가능성이 크다. 만약 자신이 맡지 않으면 이 프로젝트는 신예 라파엘로에게 돌아갈 수밖에 없는 상황이라는 걸 알고 있었기 때문이다. 어찌 보면 독배라고 할 위험한 제안을 받아들일 수밖에 없었다.

게다가 교황 율리오 2세는 미켈란젤로를 자극하려 라파엘로에게 다른 일감을 맡긴다. 시스티나 성당 100미터 거리에 교황 집무실을 이전한 다음 그 방을 장식할 벽화를 의뢰한다. 바로 옆 건물에서 두 사람이 동시에 작업하게 된 것이다. 두 건물이 얼마나 가까운지 사진으로 확인할 수 있다. 그 당시 작업한 라파엘로의 작품이 바로 스탄차 델라 세냐투라(서명의 방) 벽화다.

경쟁은 작가의 능력을 일깨우는 원천이 되기도 한다. 교황은 이를 적극 활용한 셈이다. 그런데 이 둘은 어쩌다가 라이벌이 된 걸까? 미켈란젤로는 고집이 세고 우락부락한 용모를 지녔다. 잘난 척하다 선배 화가에게 얻어맞아 콧등까지 주저

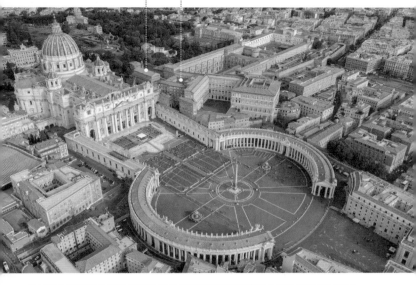

시스티나 성당

스탄차 델라 세나투라

시스티나 성당 바로 옆에 위치한 교황 율리오 2세의 집무실 스탄차 델라 세나투라

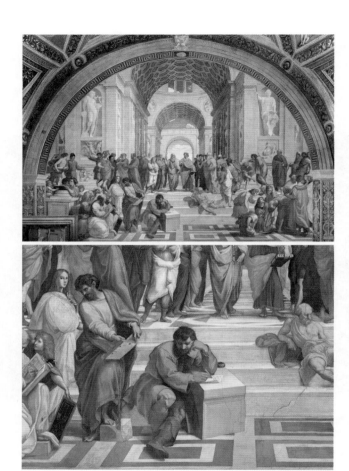

라파엘로, 아테네 학당, 1509~1511년, 바티칸박물관 라파엘로는 턱을 손에 괸 채 생각에 빠져 있는 철학자 헤라클레이토스를 그릴 때 미켈란젤로를 모델로 삼음으로써 그에 대한 존경심을 표현했다.

앉았다. 작업할 때는 자신의 예술관을 끝까지 밀어붙이는 스타일이었다. 반대로 라파엘로는 사교적이었으며 용모도 수려했다. 작업할 때 의뢰인의 요구에 잘 응했다고 한다. 이렇게 정반대였던 두 사람이 처음부터 사이가 안 좋았던 것은 아니다. 라파엘로는 오히려 미켈란젤로를 좋아했다고 한다.

유명한 프레스코화 아테네 학당에서 철학자 헤라클레이토스를 그려 넣을 때 미켈란젤로를 모델로 삼았을 정도로 라파엘로는 그를 존경했다. 그런데 라파엘로의 명성이 점점 높아지자 미켈란젤로는 그를 경계하기 시작했다. 라파엘로는 당대 화가들의 화풍과 기법을 연구하고 습득해서 눈에 띄게 성장했는데 미켈란젤로는 이러한 라파엘로를 두고 자신을 비롯한 여러 뛰어난 화가들의 흉내나 내는, 그저 그런 시골뜨기 화가라고 못마땅해했다.

하지만 단순히 돈과 경쟁심 때문에 이 고난에 가까운 작업을 지속해나간 것은 분명 아니다. 결정적으로는 끓어오르는 예술적 도전 정신이 이 거대한 작업의 동력이었을 것이다. 그런 도전 정신이 없었다면 이 고된 작업을 견뎌내지 못했을 것이다. 상상만 해도 고통스럽지 않은가? 그도 그럴 것이 고개를 쳐든 자세로 4년 반 넘게 그림에만 매달려야 했으니 말이다. 이건 '그림을 그렸다'라기보다 그야말로 '몸을 갈아 넣었다'라고 표현할 수밖에 없다. 이런 고통을 이겨내면서 작업을

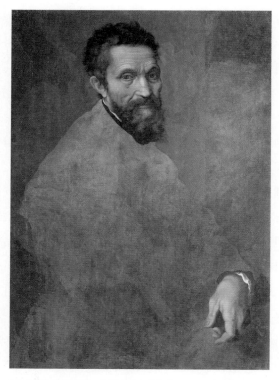

다니엘레 다 볼테라, 미켈란젤로의 초상, 1545년, 메트로폴리
탄미술관

계속해나간다는 건 뼈를 깎는 집념과 투지가 없으면 사실상 불가능하다.

우리가 미술 작품을 사진으로 보는 건 그나마 행복한 경우다. 사진도 없고 판화로도 못 보던 시절에는 이야기로 전해 듣거나 드로잉으로 겨우 봤을 테니 얼마나 답답했을까. 사진으로 봐도 작품

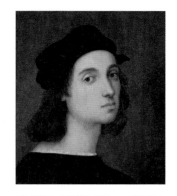

라파엘로, 자화상, 1504~1506년, 우피치미술관

의 훌륭함을 알아볼 수는 있다. 하지만 예술 작품, 특히 명작은 현장에 가서 봐야 제대로 감상할 수 있다. 시스티나 성당 천장화의 존재가 그 이유다. 현장에 서면, 하나의 세계가 시야에 가득 차오른다. 영웅과 웅장한 신의 세계를 온몸으로 만날 수 있는 어마어마한 작품이다. 회화사는 여기서 다시 시작된다고 해도 반박하기 어렵다.

이 천장화를 보며 우리는 명작만이 던질 수 있는 질문과 마주하게 된다. 화가가 어디까지 그릴 수 있는지, 그림의 세계가 어떠한지, 인간의 어떤 면을 비추는지…. 이런 질문을 던지게 하는 작품이기에 충분히 명작의 반열에 오를 만하다.

상처 입은 명작

미켈란젤로는 천장화를 그리고 30년 후에 다시 시스티나 성당으로 돌아와 최후의 심판을 그린다. 미켈란젤로에게 시스티나 성당은 개인 미술관이라고도 할 수 있다. 30대에 그린 창세기 천장화와 60대에 그린 최후의 심판이 한 곳에 다 있으니 그럴 만하다. 미켈란젤로는 '신이 내린 사람'으로 불리며 살아생전에 전기가 두 권이나 출판된 희대의 천재였지만 시스티나 성당 벽화는 당시에도 논란을 불러일으키며 평가가 엇갈렸다. 특히 최후의 심판을 그릴 때는 아주 저속한 그림이라며 그의 벽화를 당장 지워야 한다는 비난을 받았다.

이전 천장화를 그릴 때와 마찬가지로 미켈란젤로는 여기서도 성인, 성녀를 노골적인 누드로 그렸다. 보통은 수염이 있고 마른 체형으로 묘사되었던 예수가 여기서는 근육질의 다부진 청년으로 그려져 있다. "이건 신성모독이다! 불경한 작품이다!"라는 비판이 빗발쳤고 교황의 의전 담당관 비아지오 다 체세나가 '술집에나 어울리는 저속한 그림'이라며 '불경' 논란에 앞장섰다.

이후에 벌어진 미켈란젤로의 복수는 꽤 알려져 있다. 미켈란젤로는 비아지오 다 체세나 추기경의 모습을 '지옥의 심판관' 미노스의 얼굴로 그려 넣어 영구 박제해버린 것이다.

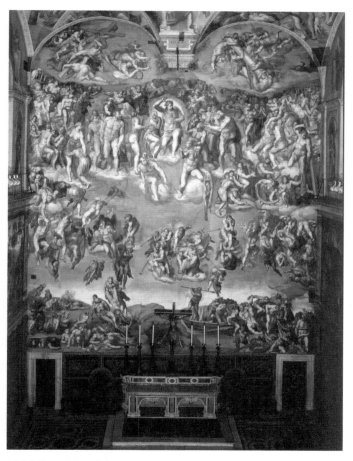

미켈란젤로, 최후의 심판, 1535~1541년, 시스티나 성당, 바티칸 시국

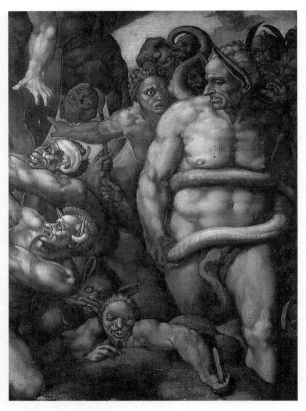

미켈란젤로, 최후의 심판 중 '지옥의 심판관' 부분 미켈란젤로는 그의
작품을 비판한 추기경의 얼굴을 지옥의 심판관의 모델로 삼았다.

그림이 그려진 위치도 기가 막히다. 교황이 드나드는 예배당 입구 바로 위에 그려 넣어 드나드는 사람들이 보지 않을 수 없게 만들었다. 이 사실을 알게 된 비아지오가 혼비백산해서 교황에게 달려가 고자질을 했지만 돌아온 교황의 답이 인상적이다. "지옥까지는 내 권한이 못 미친다네."

미켈란젤로에게 대들었다가 평생 지옥에 박제된 셈이다. 아까 미켈란젤로의 코를 부러뜨린 선배 이야기가 나왔는데, 그 당시 미켈란젤로는 메디치 가문의 눈에 들어 인문학과 미술을 배우던 14살 학생이었다. 로렌초 데 메디치는 그의 저택에 인문학자와 예술가들을 식객으로 머물게 하고서 어린 학생들의 교육을 맡겼다. 나이와 신분을 구별하지 않고 누구나 먼저 온 순서대로 식탁에 앉아 먹고 마시며 토론을 벌였다고 한다.

이런 자유로운 분위기에서 선배 토리지아노와 드로잉 수업 중에 대판 싸움이 벌어진 것이다. 이 소식을 들은 로렌초 데 메디치가 분노하자 토리지아노는 피렌체에서 도망쳐, 말 그대로 '사라져'버렸다. 미켈란젤로는 어릴 때나 나이 들어서나 '언터처블'이었다.

시스티나 성당의 최후의 심판은 상처 입은 명작이다. 예수가 심판을 위해 강림하는 지구 최후의 날에 사람들은 무슨 옷을 입고 있을까? 미켈란젤로는 누드라고 생각했고 그것이 인간의 순수함과 위대함을 잘 보여줄 수 있다고 생각했다.

그가 교육받은 인문주의 정신과 고대 조각에 대한 열렬한 사랑도 한몫했을 것이다.

최후의 심판에서 특히 논란이 됐던 부분은 그림 오른쪽 중앙에 앞뒤로 자리한 두 성인이다. 쇠빗을 들고 있는 성 블라시오는 원래 시선을 앞쪽에 두고 있었다. 그리고 바로 아래 초록빛 옷으로 가슴이 가려진 여인은 알렉산드리아의 성 카타리나다. 원작에서는 완전 누드로 몸을 숙이고 있었다. 당시에는 이 두 성인의 자세가 일종의 성행위를 암시한다고 비난받았다. 많은 비판이 있었지만 그래도 교황은 그림을 다 없애고 다시 그리기는 부담스러웠는지 주요 부위를 긁어내고 옷을 입혔다. 다행히 이 작업은 미켈란젤로가 죽은 직후 시행되었는데, 그림 보수를 맡았던 화가들은 훗날 '기저귀 화가'라고 조롱을 당했다.

미켈란젤로의 최후의 심판은 당대에 찬탄을 받은 명작도 정치적, 종교적 상황이 바뀌면 검열 등으로 훼손될 수 있음을 보여준다. 오늘날 기술로 충분히 다시 원상태로 되돌릴 수 있는데도 가톨릭교회가 더 이상 되돌리기를 원하지 않는 듯하다. 대대적인 복원 작업이 있었지만 미켈란젤로의 원작으로 되돌아가지 않고 검열 상태가 유지된 채 복원 처리가 이루어졌다. 지금도 그의 작품성은 교회의 눈높이에 맞게 조절된 상태로만 받아들여지고 있는 것이다.

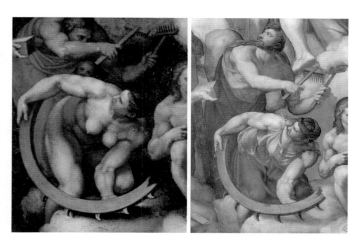

검열 전, 알렉산드리아 성 카타리나의 모습(왼쪽) **검열 후, 알렉산드리아 성 카타리나의 모습**(오른쪽)

최후의 심판 보수 부분 도해에서 색을 칠한 부분이 검열 이후 수정을 거친 곳으로, 여러 성인들이 옷가지를 걸친 모습으로 다시 그려졌다.

결국 우리가 아는 명작도 늘 명작으로 칭송받고 기려지지는 않았다는 이야기다. 명작은 늘 논란의 중심에서 상처 입고, 재평가가 뒤따랐다.

석굴암도 마찬가지다. 석굴암을 일제가 1907년에 발견했다고 선전했지만 그건 사실과 거리가 먼 이야기다. 조선 후기 겸재 정선의 작품으로 추정되는 그림에도 석굴암이 그려진 걸 보면 역사상 그 존재가 완전히 잊힌 적은 없었던 듯하다. 하지만 위대한 우리 문화유산이 1910년대에는 다음 페이지 사진에서 보듯 쇠락한 모습으로 남아 있었던 것도 사실이다. 시간의 흐름을 이겨내지 못하고 어느 순간 아무도 돌보지 않아 망각된 명작의 모습이다.

여기서 2장에서 언급했던, 미술은 이미지와 물질로 구성된다는 공식에 새로운 조건을 추가하려고 한다. 바로 시간의 축이다. 현존을 전제로 하기에 미술 작품은 물질성과 함께 시간성이라는 변수를 갖는다.

$$미술 = 이미지 + \frac{물질}{시간}$$

석굴암이나 시스티나 성당 벽화에서 보듯 명작은 시간의 축에 의해 부침이 거듭된다.

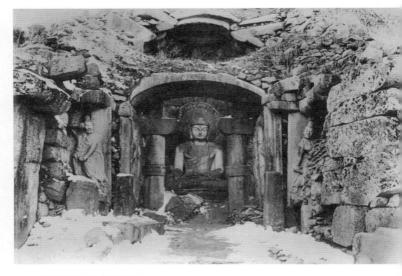

1910년경 석굴암의 모습

특히 명작은 그냥 주어지는 것이 아니라 시대와 갈등하며 시간의 도전과 대결하는 운명인 것이다. 시간을 이겨낼 때 명작은 또 다른 서사를 얻게 된다.

석굴암이 그간 겪었던 수많은 보수에 대한 이야기는 그 자체로 무척 흥미롭다. 하지만 여기서는 명작조차도 부침과 재평가라는 운명을 겪는다는 것, 그리하여 명작은 망각과 예측을 불허하는 역사의 변덕을 이기고 오늘날까지 존재하기에 그 의미가 더 값지다고 강조하며 이 장을 마무리하고자 한다.

공포와 전율의 명작

테오도르 제리코의 메두사호의 뗏목

1819년 파리 살롱전에 그림 한 점이 출품되었다. 20대 청년 작가 테오도르 제리코Thédore Géricault가 출품한 이 작품은 파리 살롱전을 발칵 뒤집으며 사람들을 충격에 빠뜨렸다. 당시 프랑스 사람이라면 누구나 알고 있던 프랑스 해군 군함 메두사호의 조난 사건을 그렸기 때문이다.

테오도르 제리코는 미술사에서 낭만주의 회화를 이끈 거장일 뿐 아니라 혁신적인 사실주의적 표현까지 성취한 중요한 화가로 평가받는다. 실제로 명작들의 보고인 루브르박물관에서도 그의 걸작 메두사호의 뗏목은 언제나 관람객의 눈길을 끌어당긴다. 우선 가로 약 7미터, 세로 약 5미터에 달하는 거대한 작품 크기에 놀란다. 또 사람들의 기억에 생생한 역사적 사건을 처절하게 담는 사실주의적 접근에 또다시 놀라게 된다.

그림을 보자. 무엇이 보이는가? 굶주림과 폭염에 하나둘씩 죽어가는 비참한 인간들의 모습이 화면을 가득 채우고 있다. 테오도르 제리코는 죽음을 앞둔 공포감을 표현하기 위해 죽어가는 환자를 스케치하고 급기야 단두대에서 처형된 사람의 잘린 머리와 손발을 스튜디오로 가져와 신체가 썩어가는 과정을 단계별로 연구하기까지 했다.

극도의 몰입 끝에 8개월 만에 완성한 이 그림을 두고 프랑스 대중들뿐만 아니라 당시 국왕이었던 루이 18세까지 극도

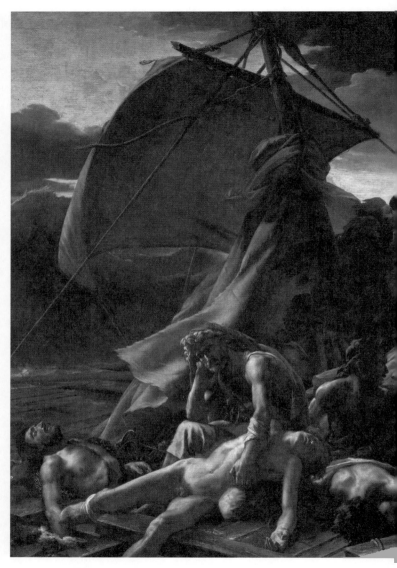

테오도르 제리코, 메두사호의 뗏목, 1818~1819년, 루브르박물관

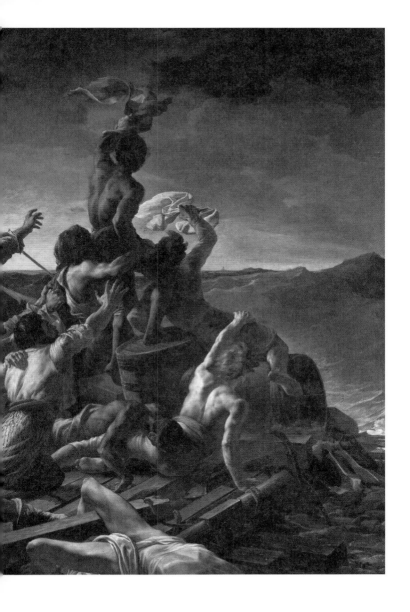

의 불쾌감을 보였다고 한다.

이 그림의 무엇이 사람들을 불편하게 만들며 유례없는 논란을 불러일으켰을까? 화가가 시체까지 연구하며 극한 상황을 표현했던 메두사호에서 실제로 어떤 일이 벌어졌던 걸까?

메두사호의 예정된 참극

먼저 이 그림의 배경이 되는 메두사호 조난 사건을 이야기하지 않을 수 없다. 메두사호 조난 사건은 바다에서 벌어진 비극적 사고였지만 당시 프랑스 지배층의 무능함을 고스란히 보여주는 사회적 재난이기도 했다.

1814년 나폴레옹이 유배되고 프랑스는 모든 것이 혁명 직전으로 되돌아갔다. 1815년 루이 18세가 즉위하면서 부르봉 왕조가 복귀했다. 그리고 정확히 다음 해인 1816년 메두사호 조난 사건이 일어났다. 비극은 루이 18세가 왕권 강화를 위해 망명 중이던 귀족들을 다시 프랑스로 불러들이며 예견되었다.

다시 프랑스로 돌아온 귀족 가운데 쇼마레 백작도 있었다. 그는 무려 25년 전에 해군 대위였다는 이유로 해군 중령에 임명되었다. 쇼마레는 여기에 만족하지 않고 당시 프랑스

식민지였던 아프리카의 세네갈로 이주민과 병사를 실어 나르던 메두사호의 함장 자리까지 욕심을 냈다. 당시 45세였던 쇼마레 백작은 25년 동안 배를 타본 적도 없었다. 자격 논란이 끊이지 않았음에도 루이 18세의 측근이라는 이유로 반대 의견은 철저히 묵살되었다.

이렇게 메두사호는 1816년 6월 17일 승무원과 승객 400명을 태우고 항해를 떠났다. 예상대로 노정은 순탄치 않았다. 결국 항해를 시작한 지 2주가 되던 7월 2일, 메두사호는 바다 한가운데에서 암초를 만나 좌초되고 만다. 신분이 높은 승객과 장교들은 구명정 6척에 나눠 타고, 하급 병사를 포함한 선원과 일반 승객 150여 명은 배에서 나온 목재를 모아 뗏목을

메두사호 상상도

만들어 타기로 했다. 그리고 구명정이 이 뗏목을 끌어주기로 했다.

급조한 뗏목은 150여 명이 타기엔 턱없이 좁았다. 기록에 따르면 뗏목의 크기가 가로 20미터, 세로 7미터에 불과했다. 보급품을 실을 공간마저 없었고, 전원이 다 타면 뗏목이 아래로 가라앉을 만큼 만듦새가 불안정했다. 처음엔 구명정이 뗏목을 끌어주었으나 얼마 못 가서 곧 줄을 끊고 제 살길을 찾아 떠나버렸다. 결국 뗏목은 망망대해를 표류하게 된다.

설상가상으로 표류된 직후 폭풍우가 몰아쳐 뗏목 위는

메두사호 생존자 코레아르가 그린 뗏목의 평면도

오라스 베르네, 테오도르 제리코의 초상,
1823년경, 메트로폴리탄미술관

아수라장이 되었다. 여기서 이미 상당수의 사상자가 생겼고, 뜨거운 햇빛과 식량 부족 등으로 기아와 탈수, 자살과 살인이 잇따라 벌어졌다. 그러다 보름 후인 7월 17일, 150여 명 중 단 15명만 가까스로 구출된다.

　지옥 같았던 표류 당시의 실상이 밝혀지자 프랑스 사회가 부글부글 끓어올랐다. 왕정복고로 돌아온 부르봉 왕가가 사건을 은폐하는 데 급급했던 것도 시민들의 분노를 샀다. 젊은 화가 테오도르 제리코는 이 사건을 화폭에 담기로 결심한다. 과연 표류 기간 뗏목 위에서는 무슨 일이 벌어졌을까?

기약 없는 희망, 그리고 착란과 살육

제리코가 이 상황을 어떻게 표현했는지 세부를 살펴보자. 그림을 보면 뗏목은 여기저기 부서져 위태로워 보인다. 처음 뗏목이 완성되었을 때 50여 명 정도만 올라탔는데도 70센티미터 정도 수면 아래로 잠겼다고 한다. 급기야 마실 물과 밀가루 등 식량까지 버리며 뗏목을 띄우려 처절한 사투를 벌였지만 150여 명의 인원을 태우기에는 역부족이었다. 사람들은 허리까지 물에 잠긴 채 기약 없는 구조를 기다려야 했다.

그림에서 가장 먼저 시선이 가는 부분이 어디인가? 아무래도 뱃머리에서 옷자락을 펄럭이며 구조 신호를 보내는 사람들이다. 한바탕 폭풍이 휩쓸고 간 표류 13일째, 드디어 멀리 수평선 위를 지나는 배를 발견한 장면이다.

자포자기에 빠져 있던 사람들이 구조 신호를 보내고 있다. 수평선 저 멀리 있는 배는 보이지 않을 정도로 작지만 사람들은 기쁨에 찬 표정이다. 희망에 부푼 이들의 구조 신호는 먼 배까지 가닿았을까? 안타깝게도 이 배는 뗏목을 보지 못하고 사라졌다. 결국 이들은 더 깊은 절망에 빠졌을 터이다.

왼쪽 아래편에는 시신을 안고 돌아앉은 노인이 있다. 자포자기한 듯 절망적인 모습이 힘차게 구조 신호를 보내는 이들과 강한 대조를 이룬다. 나는 이 노인을 보면 이런 의문이

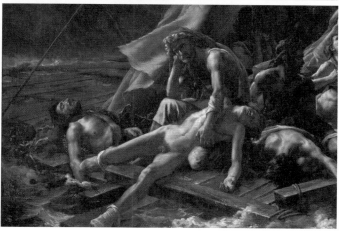

구조 신호를 보내는 사람(위) **시신을 안고 돌아앉은 노인**(아래)

든다. 그는 무릎 위 죽은 남자를 애도하며 파도에 휩쓸리지 않게 붙잡고 있는 걸까? 아니면 어차피 구조되지 못할 것 같으니 식인을 해서라도 살아남을지 갈등하는 모습일까?

이 노인의 모습은 단테의 『신곡』 '지옥 편'에 나오는 우골리노 백작을 떠올리게 한다. 네 명의 자식과 함께 감옥에 갇힌 후 굶주림에 고통받다가 결국 자식들을 잡아먹고 마는 우골리노 백작처럼 어쩌면 이 노인도 절망 속에서 미쳐가는 걸지도 모른다. 이처럼 보는 사람에 따라 다양한 해석이 가능한 노인의 등장으로 뗏목의 상황은 더욱 미궁에 빠진다.

그림을 조금 더 자세히 보자. 뗏목 상황을 추측할 숨은 단서 몇 가지가 그림 속에 있다. 첫째, 뱃머리 쪽 사람들 뒤로 포도주통을 들 수 있다. 폭풍우에 많은 사람이 죽자 살아날 희망이 없다고 여기고 죽음의 공포를 마주한 사람들이 통을 깨고 포도주를 마시며 취한다. 열대의 뜨거운 햇빛과 포도주로 정신착란을 일으킨 사람들은 다 같이 죽자며 뗏목의 밧줄을 풀기 시작한다. 그리고 이를 제지하는 과정에서 바다에 던져지거나 두들겨 맞고 심지어 칼에 찔려 죽는 사람도 생겨났다. 그림의 오른쪽 아래편, 눈길을 끄는 자세로 쓰러져 있는 시신 위쪽으로 피 묻은 도끼가 보인다.

굶주림에 시달리며 표류한 지 사흘째부터 사람들은 인육을 먹기 시작했다. 이후에도 여러 차례 정신착란에 빠진 이들

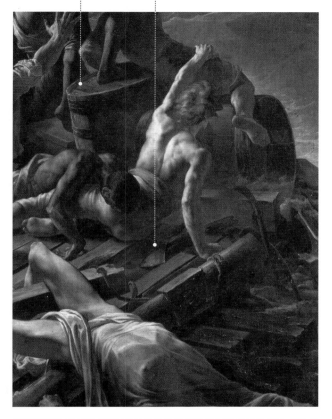

포도주통 피 묻은 도끼

포도주통과 피 묻은 도끼 끔찍한 살육의 현장을 증명하듯 쓰러진 사람 위
쪽으로 피 묻은 도끼가 놓여 있다.

사이에 끔찍한 살육이 이어졌고, 점점 상대의 폭력에 두려움을 느낀 사람들은 뗏목을 보수할 도끼 한 자루만 남기고 모든 무기를 바다에 던져버렸다.

절망스러운 상황이 이어지는 가운데 그림 속 메두사호의 뗏목은 15일째 가까스로 구조된다. 때마침 이 해역을 지나던 프랑스 군함이 먼저 뗏목을 발견한 것이다. 간신히 목숨만 붙어 있던 15명은 완전히 탈진한 채 군함이 다가오는 것조차 모르고 있었다.

이때 메두사호의 뗏목을 본 사람들은 경악을 금치 못했다. 뗏목 여기저기에 핏자국이 선연하고 돛대에는 인육 조각이 매달려 있었던 것이다. 이렇게 뗏목 위에서 벌어진 생지옥 같은 실상이 만천하에 알려지며 메두사호 조난 사건은 프랑스 사회를 밑바닥부터 뒤흔들었다.

제리코는 왜 15일간의 표류 기간 중 구조에 실패한 13일째 상황을 그렸을까? 제리코는 당시 생존자들을 찾아가 증언을 듣고 표류하는 15일 동안 벌어진 모든 일을 스케치로 그렸다. 살육전, 구조 당시 등 여러 상황 가운데 어떤 장면이 이들의 처절했던 생존 과정을 잘 표현할 수 있을지 고민했다. 그가 최종적으로 선택한 장면은 13일째 멀리 배가 지나갈 때 구조를 열망하는 순간이었다. 이 장면으로 비극적 사건의 단면을 가장 극적으로 담아낼 수 있다고 생각한 것이다.

극한 위기에도 포기할 수 없는 인간 존엄

떳목에서 생존자들이 발견되었을 때는 온몸의 영양분이 다 빠져나가 참혹한 상태였다. 실제로 생존자 15명 중 5명은 프랑스로 귀국하는 길에 사망했을 정도로 극히 쇠약해져 있었다. 하지만 제리코는 그림 속 인물들의 신체를 건강한 근육질로 표현했다. 특히 그림 맨 위에서 깃발을 만들어 흔드는 사람의 등판은 화가 제리코가 로마 유학 중에 봤던 벨베데레의 토르소를 연상시킨다. 인간성이 말살된 극한 상황 속에서도

벨베데레의 토르소, 기원전 1세기경, 바티칸박물관

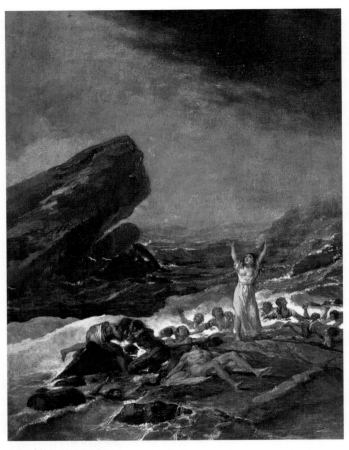

프란시스코 고야, 난파선, 1793~1794년, 보우스박물관 이 그림은 메두사호의
뗏목과 달리 구조를 기다리는 사람들의 모습을 거리를 둔 채 보여주고 있다.

제리코는 포기할 수 없는 인간의 존엄성을 표현했다고 볼 수 있다.

당시에도 이런 난파선을 그린 그림은 여럿 있었다. 클로드 조셉 베르네의 폭풍우 치는 바다의 난파선(1772), 장 피유 망의 해안에 도착한 난파선 생존자들(1808), 그리고 프란시스코 고야의 난파선(1793~1794) 등을 보면 제리코의 그림과는 확연한 차이가 있다.

이들은 난파 장면을 멀리서 관찰하듯 거리를 두고 그린 반면 제리코는 이를 보는 이의 코앞으로 가져와 생생히 보여준다. 모든 상황을 현미경적 리얼리티를 갖고 펼쳐내, 감상자가 실제 사건을 목격하듯이 연출했다. 훌륭한 보도 사진이 그러하듯이 철저한 고증으로 생존자들의 감정까지 생생히 전달하고 있는 것이다.

이를 위해 제리코는 생존자들을 일일이 찾아다니며 인터뷰했다. 또 작업실을 넓은 곳으로 옮겨 실제 뗏목 모형을 만들어놓고 밀랍 인형을 이리저리 배치하며 다양한 구도를 연구했다.

여기서 멈추지 않고 제리코는 기기묘묘한 도전에 나섰다. 죽어가는 환자를 스케치하거나 시체를 관찰하기 위해 시체 안치소까지 찾아갔다. 심지어 단두대에서 처형된 사람의 머리와 손발을 작업실로 가져와 부패 과정을 관찰하며 스케치

테오도르 제리코, 잘린 머리, 1818년경, 스웨덴 국립미술관 제리코는 죽어가는
인간의 모습을 현실감 넘치게 묘사하기 위해 단두대에서 처형된 사람의 머리나 손
발을 작업실로 가져와 연구했다. 가장 섬뜩한 정물화라 할 만하다.

로 남기기도 했다.

죽음의 공포가 그림에 묻어나도록 캔버스 근처에 시체를 걸어두었다는 이야기도 전한다. 핏기 없는 피부 질감, 굳어가는 근육 등 섬뜩할 만큼 리얼하게 표현된 죽은 자의 모습에서 그림에 대한 제리코의 광기와 열정이 느껴진다. 실제로 스스로 머리를 삭발한 채 8개월 동안 칩거하며 이 그림을 그렸다고 하니 광기 서린 제리코의 모습이 절로 연상된다.

이렇게 철저한 준비를 거쳐 그림을 그렸으니 파리 살롱전에 공개된 메두사호의 뗏목은 당시 프랑스인들에게 충격 그 자체일 수밖에 없었다. 광기 어린 에너지와 다양한 도전 의식이 담긴 제리코의 그림은 이후 들라크루아의 민중을 이끄는 자유의 여신(1831)과 또 다른 명작 윌리엄 터너의 노예선(1840) 등에 큰 영향을 미치게 된다.

제리코가 그린 메두사호의 뗏목을 보는 일은 사실 고통스럽다. 조난이라는 그림의 주제도 그만큼 무겁다. 이 그림에서 당시 프랑스의 계층적 부조리함, 복위한 부르봉 왕가의 무능함을 보여준다고 읽을 수도 있다. 또 제리코가 느낀 인간 삶에 대한 부조리와 분노를 작품에 투영한 것이라고 볼 수도 있다. 그런데 이 그림이 정치적인 메시지만 담고 있다면 오늘까지 명작으로 인정받을 수 있었을까?

이 작품은 공포와 폭력, 인육까지 먹는 절망적 상황으로

테오도르 제리코, 메두사호의 뗏목을 위한 스케치, 1818~1819년, 보
자르미술관

우리를 충격에 빠뜨린다. 하지만 그 적나라한 한계 상황 속에서 구원에 대한 인간의 희망과 삶에 대한 격정적 열망까지 담아냈기에 제리코의 이 작품은 당당히 명작의 반열에 오를 수 있었다. 위기에 처한 인간 군상을 이보다 더 잘 표현한 그림이 있을까?

위대한 작품을 보면 이런 작품이 앞으로 또다시 만들어지길 바라는 마음이 생긴다. 그러나 마음 한편으로는 테오도르 제리코가 그린 메두사호의 뗏목 같은 명작은 더 이상 그려지는 일이 없었으면 한다.

'초격차'의 명작

모네의 수련 연작

얼마 전 한국 미술계를 들썩이게 만든 소식이 있었다. 고 이건희 삼성 회장이 생전에 소장했던 미술품 2만 3천여 점을 국가에 기증한 것이다. 이 일은 사회 안팎으로 많은 화제를 모으며 이건희 컬렉션에 관한 궁금증을 불러일으켰다.

이 가운데 사람들이 가장 주목한 작품은 과연 무엇일까? 저마다 기준이 다르겠지만 나는 단연코 모네의 수련이 있는 연못을 꼽겠다. 이 그림은 널리 사랑받는 인상파 화가 클로드 모네가 그린 수련 연작 중 하나다.

여기서 질문 하나, 모네는 수련 연작을 몇 점이나 그렸을까? 무려 250여 점이다. 단일 대상을 그린 것이라고 하기엔 실로 엄청난 규모다. 아무리 사랑하는 대상이라도 250번을 반복해 그리긴 어렵지 않을까. 모네가 얼마나 수련을 사랑했는지 확실히 알 수 있을 것 같다. 해바라기가 반 고흐의 꽃이라면, 수련은 모네의 꽃이다.

모네의 수련을 보면 '빛의 마술사'라는 별명답게 고요하고 편안한 색채 조합과 신비로운 분위기를 느낄 수 있다. 하지만 지극히 평화로워 보이는 작품과는 달리 이 그림을 그릴 당시 모네의 삶은 마냥 평온하지는 않았다. 모네는 86세까지 살았는데 당시 평균 수명을 생각하면 장수를 누렸다. 그 덕에 인상파의 문을 연 장본인으로서 스스로 최종 단계를 완성하는 성공을 거뒀다.

모네, 수련이 있는 연못, 1917~1920년, 국립현대미술관 이건희 컬렉션 2021년
고 이건희 삼성 회장의 유족들이 한국 정부에 기증한 작품 중 하나다. 국립현대미
술관에서 이건희 컬렉션 특별전이 열리며 일반에 공개돼 화제를 모았다.

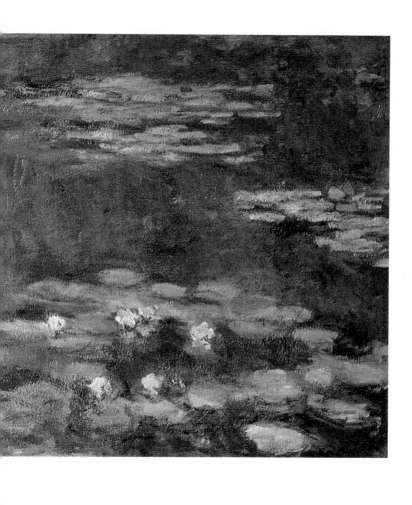

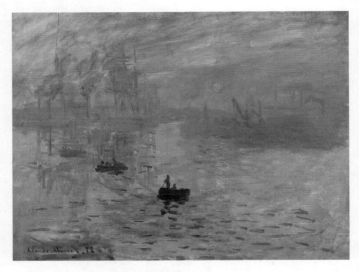

모네, 인상-일출, 1872년, 마르모탕모네미술관 프랑스 북부에 있는 도시 르아브르를 그린 그림으로 아침 해가 떠오르는 항구의 풍경을 담았다. 1874년 파리에서 열린 제1회 인상주의 전시에 이 그림이 소개됐다.

하지만 처음부터 그의 그림이 인정받은 것은 아니다. '인상파'라는 용어 자체가 그가 1872년에 그린 인상-일출이라는 작품명에서 나왔다. 당시 이 같은 인상파 그림은 환영받기는커녕, 임산부는 관람을 금지한다는 내용의 삽화로 조롱까지 당했다.

인상주의의 또 다른 이름, 모네

모네의 그림은 그 당시 일반적인 화풍과 모든 면에서 달랐다. 대부분의 화가들은 야외 풍경을 그릴 때 간단히 스케치만 하고 본격적인 작업은 실내 스튜디오에서 했다. 하지만 모네는 언제나 야외에서 화구를 들고 그림을 그렸다. 인상파 동료들의 그림에 모네가 야외에서 그림을 그리는 장면이 여럿 남아 있다.

20년이 넘도록 무명을 벗어나지 못했던 모네는 새로운 전략을 쓴다. 바로 '연작'을 시작한 것이다. 처음 시작한 연작이 바로 건초더미다. 추수가 끝난 뒤 쌓아놓았던 건초더미를 각기 다른 날, 다른 시간에 수십 점 이상 그렸다. 시간과 날씨에 따른 빛의 변화를 포착하려는 시도였다.

이 건초더미 연작이 1891년 전시회에서 대박이 나면서

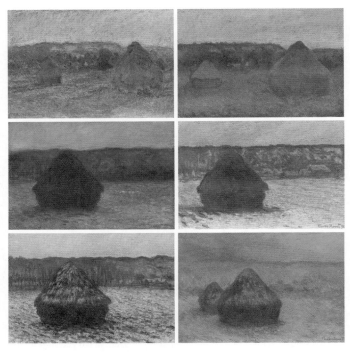

모네, 건초더미 연작, 1890~1891년 모네가 2년 여에 걸쳐 그린 건초더미 연작은 인상주의의 정수로 평가받는다. 모네는 자신의 집 근처에 있는 들판에서 건초더미를 주제로 25점이 넘는 그림을 그렸는데, 다양한 시간대와 계절의 변화가 그림에 녹아 있다.

모네는 드디어 인정받는 작가가 되었다. 작품당 300~400 프랑, 한화로 약 300~400만 원에 팔리던 그림이 이제 3,000~4,000프랑에 팔렸다. 그림값이 열 배나 뛴 것이다.

50세가 넘어서야 드디어 가난에서 벗어나 원하는 그림을 마음껏 그릴 수 있었다. 1883년에 파리에서 70킬로미터 정도 떨어진 지베르니라는 작은 마을에 정착했던 모네는 이제 집을 사고 본격적으로 정원과 연못을 꾸미기 시작한다.

1889년 파리박람회에서 수련을 처음 본 모네는 수련의 수려한 자태와 은은한 향기에 매료되었다. 급기야 인근 땅까지 매입하고 수로를 끌어와 연못을 만들었다. 이 연못을 수련으로 가득 채운 뒤 그 모습을 화폭에 담기 시작했다. 지베르니 정원과 연못은 모네가 평생 사랑했던 대상과 순간을 모아놓은 곳이라 해도 과언이 아니다.

백내장으로 시력을 잃다

그러나 모네에게 예기치 못한 악재가 찾아왔다. 백내장으로 시력을 잃어가기 시작한 것이다. 수십 년간 야외에서 그림을 그리며 직사광선 아래 눈을 혹사한 결과였을까. 백내장은 수정체 혼탁으로 시야가 어둡고 뿌옇게 흐려지는 질환이다.

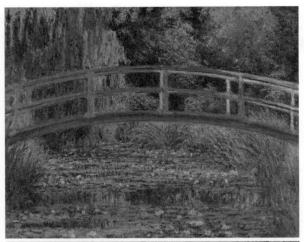

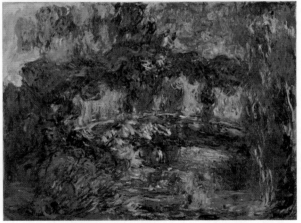

모네, 수련 연못, 1899년, 런던 내셔널갤러리(위) 모네, 수련이 있는 일본 다리, 1923년, 뉴욕 현대미술관(아래)

지금은 수술로 치료가 가능하지만 당시에는 어쩔 도리가 없었다.

백내장에 걸린 모네의 눈에는 연못이 실제보다 뿌옇게 보였을 것으로 짐작된다. 같은 각도에서 그린 '수련 연못' 그림을 비교해보자. 위는 모네의 시력이 좋았을 때 그린 그림, 아래는 백내장으로 시력이 가장 악화되었을 때 그린 그림이다.

두 그림을 함께 보면 식물의 전체적인 빛깔이나 하늘이 비치는 푸른빛의 연못이 사뭇 다르게 표현된 걸 알 수 있다. 특히 아래 그림은 형태가 뚜렷하지 않고 톤도 붉은 기가 주를 이루고 있다. 백내장을 앓으면 붉은 계열의 색이 더 선명해 보이는 증상이 나타나는데 그림에 영향을 준 것으로 보인다. 인상주의를 연 모네는 이때도 자신에게 보이는 그대로 색과 형태를 옮겨 그림을 그렸다.

안타깝게도 모네의 불행은 이게 끝이 아니었다. 첫 번째 부인이 죽은 뒤 그를 돌봐주던 두 번째 부인 알리스가 세상을 떠났고, 의지하던 큰아들마저 갑작스럽게 사망했다. 이어서 제1차 세계대전이 발발하며 전쟁의 공포에도 시달린다.

이런 큰일을 연달아 겪으면 보통 사람은 실의에 빠지거나 무력해지는 게 인지상정이다. 하지만 모네는 달랐다. 그 와중에 일생일대의 거대 프로젝트를 계획한다. 작품에 목숨을 바칠 각오로 초대형 수련 연작을 남기겠다고 결심한 것이다. 이

모네가 사랑한 지베르니 정원 지베르니는 프랑스 노르망디에 있는 작은 마을로, 모네 그림의 영감이 된 곳이다. 모네는 이곳에서 수련 연작, 건초더미 연작 등 자신의 작품 세계에 족적을 남길 위대한 그림을 탄생시켰다.

때 모네의 나이가 놀랍게도 일흔여덟이었다. 그는 새로 작업실을 짓고 흐려지는 시력과 싸우며 수련을 초대형 벽화로 그리기 시작했다.

백내장으로 시력이 약해지면 대상을 세밀히 파악할 수도, 색감을 구별할 수도 없기에 모네는 시각이 아니라 기억에 의존하고 심적 표현을 더해 작품을 완성했다. 이후 모네는 1918년 제1차 세계대전 종전을 기념해 이 수련 연작을 국가에 기증했다.

프랑스 정부는 튈르리 궁전의 온실이었던 오랑주리를 타원형 전시 공간으로 개조해 모네의 전시를 계획했다. 모네는 이때, 전시 공간에 자연광이 들어오는 걸 조건으로 내걸었다고 한다. 그러나 안타깝게도 모네는 작품이 오랑주리미술관에 전시되는 것을 보지 못하고 1926년 사망한다. 그리고 이듬해 오랑주리미술관이 개관한다.

'초격차'의 명작, 모네의 오랑주리미술관

모네만을 위한 이 미술관에는 수련 연작 총 8점이 전시되어있다. 높이 2미터, 8점을 모두 연결하면 폭이 거의 100미터에 달하는 대작이 관객을 압도한다. 오랑주리미술관이 인상

모네, 수련 연작, 1920~1926년, 오랑주리미술관 프랑스 파리 튈르리 정원 옆에
위치한 오랑주리미술관에는 모네의 수련 연작이 소장되어 있다. 총 8점의 수련 그
림을 자연광이 들어오는 타원형 전시실에서 전시하고 있으며, 그중에는 가로 길이
약 91m, 세로 길이 약 2m에 이르는 대규모 작품도 있다.

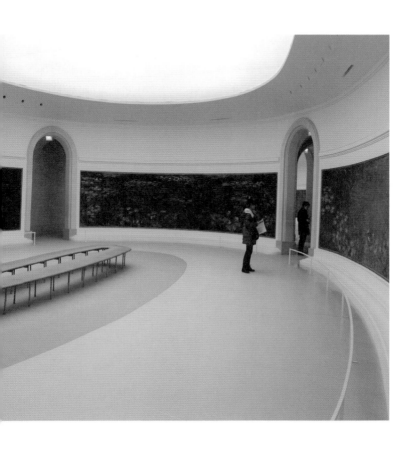

주의 미술의 시스티나 성당이라고 불리는 이유다.

'초격차'라는 개념이 있다. 삼성전자 권오현 전 회장이 언급한 개념이다. 기업을 운영할 때 기술력뿐만 아니라 내용과 형식, 운영 체계, 경영 방식 등 모든 면에서 경쟁자가 따라오려야 따라올 수 없는 격차를 만들어내야 한다는 이야기다. 다시 말해 '넘볼 수 없는 차이를 만드는 격'이 바로 초격차라고 할 수 있다.

나는 '초격차'라는 개념을 듣자마자 약간만 비틀면 미술에도 빗대어 이야기할 수 있겠다는 생각이 들었다. 단순히 눈에 보이는 형식적 아름다움뿐만 아니라 그것이 지니고 있는 주제 의식, 기술력 등 모든 면에서 '초격차'를 지녔다고 칭송받는 작품, 우리는 이미 이를 지칭하는 단어를 갖고 있다. 바로 '명작'이다.

모네는 수련 그림을 대규모 연작 벽화로 그려 작품 세계를 완결 짓고, 그것을 불멸의 명작으로 국가에 헌정하겠다는 집념으로 작품을 완성하기에 이른다. 어쩌면 허무하게 생을 마감할 수도 있었던 절망의 순간에 그를 다시 화가로 일으켜 세운 것이 바로 이 수련 연작이니, 그야말로 집념으로 일궈낸 초격차를 온전히 느낄 수 있는 명작이 아닐까?

명작의 가치는 영원한가

그런데 한 번 명작으로 불리면 영원히 명작일까? 그렇지 않다. 명작의 가치는 고정된 것이 아니다. 시대와 사회의 요구에 따라 계속 그 가치가 변하기 때문이다. 마치 석굴암이 방치되고, 최후의 심판이 훼손되었던 것처럼 말이다.

2017년 뉴욕 크리스티 경매장에서 경매 역사상 최고가인 4억 달러, 한화로 약 5천억 원에 팔린 살바토르 문디도 마찬가지다. 1958년 경매에서 45파운드, 그러니까 한화로 7만 원이 조금 넘는 돈에 팔렸던 것이 60년 뒤에 5천억 원이 될 줄 누가 상상이나 했을까?

이렇게 가격이 급등한 이유는 레오나르도 다 빈치의 제자가 그린 그림을 본뜬 위작이라고 알려졌던 이 그림이 복원 작업으로 레오나르도 다 빈치가 직접 그린 진품이라는 데에 힘이 실렸기 때문이다. 아직 논란이 계속되고 있지만 살바토르 문디의 경우 개인이 소장할 수 있는 유일한 다 빈치의 그림이다. 그 희소성을 생각한다면 5천억 원을 주고 샀다 하더라도 큰 손해는 아닐 것 같다.

이처럼 과거에 홀대받던 작품들이 뒤늦게 명작으로 불리기도 하듯, 오늘날 명작으로 귀한 대접을 받는 작품들이 후대에 또 어떤 평가를 받게 될지는 아무도 모르는 일이다. '초격

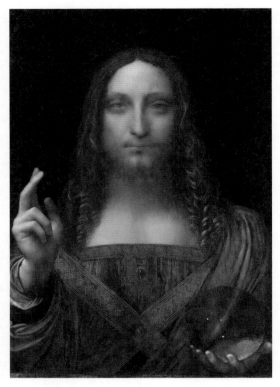

레오나르도 다 빈치, 살바토르 문디, 1500년경, 개인 소장

차를 지니고 있고, 논쟁의 중심에 있으며, 언제나 새로운 해석을 요구하는 존재'로서의 명작은 시간의 도전이라는 조건도 충족해야 한다.

정리하자면 이미지가 물질로 구성되는 미술에서 우리는 늘 시간이라는 변수를 고민해야 한다는 것이다. 과거의 명작은 오랜 시간의 도전을 이겨낸 것이므로 그 역사성을 더 존중할 수밖에 없다. 20세기 명작, 21세기 명작이라 불리는 것도 당연히 존중되고 그런 작품을 찾는 노력은 계속될 것이다. 하지만 몇천 년, 몇백 년을 거친 오래된 작품은 수많은 굴곡을 거쳐 여전히 명작으로 불리고 살아남았기에 더 많은 성찰을 요구한다.

20세기 한국의 명작을 찾아서

김환기의 유니버스와 백남준의 다다익선

이제 20세기 한국의 명작을 꼽을 시간이다. 여러 후보를 들 수 있지만 김환기 작가의 유니버스를 한국의 명작으로 제안한다. 참고로 이 작품은 한국에서 가장 비싼 그림이다. 김환기의 유니버스는 2019년 홍콩 크리스티 경매에서 우리 돈으로 132억에 낙찰되었다.

앞에서 레오나르도 다 빈치가 그린 것으로 추정되는 작품 살바토르 문디가 4억 달러(한화로 약 5천억 원)로 세계에서 가장 비싼 그림이라고 했다. 세계 기록은 살바토르 문디, 국내 기록은 유니버스가 각각 거머쥔 것이다.

김환기의 삶은 한국 20세기 미술의 모든 것이라고 할 수 있다. 그는 1913년에 태어나 1974년 61세의 꽤 이른 나이에 작고했다. '한국 추상미술의 이해'라는 강의를 한다면 작가 김환기 이야기를 길게 해야 한다. 이 시간에는 김환기가 1971년에 그린 전면점화 유니버스에 초점을 맞춰보자.

김환기의 전면점화全面點畵, 또는 점점화點點畵는 큰 캔버스에 점을 찍는 것이다. 그냥 점이 아니고 사각형 형태를 그린 다음 그 안에 점을 찍는 방식이다.

김환기는 초창기에 반추상 작품이나 우리에게 잘 알려진 달항아리, 소나무, 학과 달 등 전통적인 소재를 가지고 그림을 그렸다. 그러다 1970년대에 들어서면서 전면점화로 방향을 바꾼다.

홍대 미대 학장에서 뉴욕의 무명 화가로

유니버스는 폭이 2.5미터로 매우 큰 작품이다. 그림은 두 부분으로 나뉘는데, 양쪽 화폭에 무수한 점들이 있고, 이 점들이 소용돌이 모양으로 퍼져나가는 모습이 담겨 있다. 그림을 한참 보고 있으면 입체 형상이 아른대는 매직아이가 연상되기도 한다. 유니버스의 원래 제목이 나와 너였다는 이야기도 있다. 1965년 이후 뉴욕에서 함께 체류했던 김향안 여사와 화가 본인, 이렇게 둘을 그렸다는 건데, 이 또한 추정일 뿐 근거가 확실한 이야기는 아니다.

김환기는 이 작품을 그리기 위해 그간 한국에서 쌓은 이력을 모두 버리고 미국으로 갔다. 그때가 지금 내 나이대다. 50대 중반에 홍대 미대 학장을 지내고 한국 미술계의 최고 권위자 자리에 오른 사람 아닌가. 그런 명성을 지닌 그가 브라질 상파울루 비엔날레에 참여하고 돌아오는 길에 귀국하지 않고 미국에 남은 것이다. 그렇게 김환기는 미국 뉴욕에 머무르며 밑바닥부터 다시 시작했다. 생활고 때문에 넥타이 공장 같은 곳에서 일을 하기도 했다. 그사이 역경을 딛고 만든 작품이 바로 전면점화다.

20세기 최고의 미술가들이 모인 뉴욕에서 김환기는 가장 창의적인 격전이 벌어지는 분야가 추상 미술임을 잘 알았다.

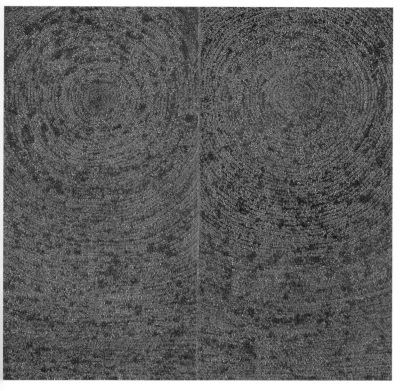

김환기, Universe 5-IV-71 #200, 1971년, 개인 소장 전면점화의 정수로 꼽히는 작품이다. 화면 양쪽에는 수직으로 긴 그림이 대칭으로 펼쳐지는데, 가까이에서 작품을 들여다보면 무수히 많은 사각형 안에 푸른 점들이 찍혀 있는 것을 볼 수 있다. ⓒ(재)환기재단 환기미술관

뉴욕 스튜디오에서 작업 중인 김환기, 1972년 ⓒ(재)환기재
단환기미술관

특히 상파울루 현지에서 대형 작품을 출품하는 여러 미국 작가를 보며 큰 자극을 받았다.

김환기는 큰 그림을 그리고 싶었을 것이다. 프랑스에서 오래 활동한 경험이 있던 그는 새롭게 현대 미술을 주도하던 미국 작가들이 내세운 거대한 캔버스의 힘에 매료됐다. 전면점화는 새로운 도전에 나선 그가 뉴욕에서 5~6년간 체류한 이후에 이룬 성과다.

이 작업을 위해 그는 캔버스를 바닥에 놓고 구부정한 자세로 점을 계속 찍어야 했다. 당시 작업 일지를 보면 허리 디스크로 고통을 호소하는 글이 여러 번 나온다. 그러다보니 한달 동안 2×2미터 크기의 150호짜리 그림이나 그보다 큰 200호짜리 그림을 겨우 한 점 그릴 수 있었다. 이때 그린 작품들은 전부 목록으로 정리되어 추적이 가능하다.

한국예술연구소라고 내가 소장을 맡았던 한국예술종합학교 부설 연구소가 있다. 음악, 무용, 영화, 영상, 연극, 미술 등 모든 예술 영역을 아우르는 연구를 하는 기관이다. 2015년에 내가 아이디어를 내서 "20세기의 고전을 찾아서"라는 설문조사를 설계한 적이 있다. 이 설문의 목적은 각 분야에서 20세기 한국을 대표하는 '미래의 고전'을 뽑는 것이었다. 연극, 음악, 무용, 전통예술, 영화, 미술, 이렇게 6개 장르에서 전문가 10명씩 총 60명에게 각 세 작품씩 추천을 의뢰했다.

	연극	무용	전통 예술	음악	미술	영화
1위	차범석 **산불** (1962)	김매자 **춤본Ⅰ·Ⅱ** (1989)	김덕수 김용배 이광수 최종실 **사물놀이** (1978) 이상규 **대바람소리** (1987)	윤이상 **예악** (1996)	김환기 **어디서 무엇이 되어 다시 만나랴** (1970)	김기영 **하녀** (1960) 유현목 **오발탄** (1961)
2위	오영진 **맹진사댁 경사**(1942) **살아있는 이중생 각하**(1949) 오태석 **자전거**(1983) **태**(1974) 유치진 **토막**(1933) 이강백 **봄날**(1984) 최인훈 **옛날 옛적에 훠어이 훠이** (1976)	배정혜 **타고남은 재** (1977) **유리도시** (1987) 송범 **도미부인** (1984)		강준일 **마당** (1983) 김성태 **코리안 카프리치오** (1944) 안익태 **한국환상곡** (1937)	박수근, **나무와 두 여인** (1962) 신학철 **한국 근대사 - 종합** (1982-1983) 이우환 **관계항**(1971) 이중섭 **흰소**(1964) 이쾌대 **군상**(1948)	
3위			김영동 **매굿**(1981) 황병기 **침향무** (1974)			임권택 **서편제** (1993)

20세기의 고전을 찾아서 설문 결과, 한국예술연구소, 2015년

이 설문 조사 결과가 당시 여러 언론에 소개되며 반향을 일으켰다. 분야별로 1위를 소개하면, 음악은 윤이상의 예악 (1996), 연극과 무용은 차범석의 산불(1962)과 김매자의 춤본 Ⅰ·Ⅱ(1989)이 선정되었다. 전통예술과 영화 분야에서는 표가 몇몇 작품에 몰리기도 했다. 사물놀이팀의 사물놀이(1978) 와 이상규의 대금협주곡 대바람소리(1987), 그리고 김기영 감독의 하녀(1960)와 유현목 감독의 오발탄(1961)이 20세기 한국 영화에서 공동 1위로 선정되었다.

미술 분야는 김환기의 어디서 무엇이 되어 다시 만나랴 (1970)가 가장 많은 표를 얻었다. 백남준 작가의 작품을 선택한 사람도 많았지만, 표가 여러 작품으로 나뉘면서 하나의 대표작으로 모이지는 않았다.

김환기의 어디서 무엇이 되어 다시 만나랴는 뉴욕에서의 작업 과정을 응축해 보여준 작품이다. 1970년 한국일보가 주최한 제1회 '한국미술대상전'에서 대상을 수상했다. 유니버스와 함께 20세기 명작의 반열에 오를 김환기의 작품으로 꼽지 않을 수 없다.

작품의 제목은 김광섭 시인의 시에서 따왔다. 「저녁에」라는 시의 마지막 구절이 '어디서 무엇이 되어 다시 만나랴'로 끝나는데 그 문장이 제목이 됐다. 내 나이대 한국 사람은 이 구절을 노래로 기억한다. 1981년도에 유심초라는 남성 듀엣

이 이 시를 노래로 만들어 불렀다.

저녁에(김광섭)

저렇게 많은 별들 중에서

별 하나가 나를 내려다본다

이렇게 많은 사람들 중에서

그 별 하나를 쳐다본다

밤이 깊을수록

별은 밝음 속에서 사라지고

나는 어둠 속에 사라진다

이렇게 정다운

너 하나 나 하나는

어디서 무엇이 되어 다시 만나랴

작품이 성공하려면 이렇게 시도, 대중가요도 도움을 준다. 그리고 마침내 별의 순간이 온다. 이 작품의 점들은 하나하나가 별이라고 볼 수 있다. 수많은 별들은 저마다 정다운 빛을 발하는 제각각의 존재이며, 점점이 흩어지고 모이며 인간사를 반영한다는 것이다.

김환기 작가의 고향은 신안에 있는 섬 안좌도다. 그는 큰

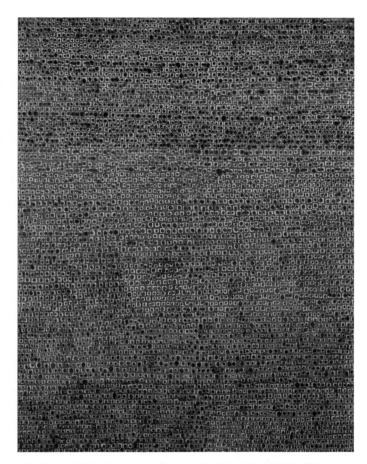

김환기, 어디서 무엇이 되어 다시 만나랴 16-IV-70 #166, 1970년, 개인 소장 캔
버스에 푸른색 점들을 점점이 찍어나가 완성한 그림이다. 김환기는 이 작품을 시작
으로 색의 농담과 번짐을 이용한 그림을 연이어 제작했다. ⓒ(재)환기재단 환기미
술관

키로 유명했는데, 친구들이 왜 이렇게 키가 크냐고 물으면 먼 바다를 목을 빼고 쳐다보느라 그렇다고 농담하곤 했다. 유니버스 속 점도 이역만리 뉴욕에서 조국을 그리워하며 어릴 때 봤던 순수하고 맑은 하늘의 별을 그린 것으로 볼 수 있다.

이 대작을 당시 김마태라는 의사가 구입했다. 김마태는 이미 한국에서 김환기와 잘 알고 지내던 컬렉터로, 기록에 따르면 중형 승용차 한 대 값을 치르고 그림을 구매했다고 한다. 요즘 가격으로 대략 3천만 원이나 4천만 원으로 추정된다. 김마태가 내내 소장하고 있다가 2019년 50년 만에 미술시장에 나온 것이다.

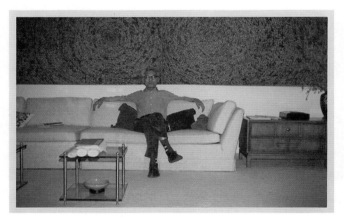

김마태 박사의 집 거실에 앉아 있는 김환기 화백의 모습, 1972년 양팔을 소파 등받이에 얹은 김환기 화백 뒤로 작품 유니버스가 걸려 있는 것이 보인다. ⓒ(재)환기재단 환기미술관

이런 경우가 많다. 지인이 작품을 사면 김환기는 지인의 집에 방문해 작품이 어떻게 디스플레이됐는지 봐주었다고 한다. 그렇게 찍은 사진이 여러 장 남아 있는데 이 사진이 가장 유명하다. 일종의 인증 샷을 남긴 것이다.

한국예술연구소에서 작품 추천을 받으며 왜 이 작품이 20세기 고전으로서 의미를 지니는지 추천 사유도 받았다. 김환기 작품은 매우 일관된 평가를 받았다. 서양의 유화 기법으로 동양의 정신성을 품은 추상 세계를 펼쳤다고 본 것이다.

그의 그림 속 점을 하나하나 자세히 보면 번짐이 다 다르다. 요즘 우리는 이 느낌을 살리기가 어렵다. 나보다 30년 전 위 세대 만 해도 서예를 배우면서 연필보다 붓을 먼저 쥐고 먹 다루는 법을 익혔다.

김환기는 1913년생이라 먹을 다룰 줄 알기에 먹의 번짐 효과를 잘 살릴 수 있었다. 미술은 물질과 이미지인데, 물질을 무척 섬세하게 선택했다. 그냥 캔버스 천이 아니라 광목이나 색상이 잘 번지는 천 위에 유화 물감을 약간 묽게 해 그림을 그렸다. 색의 농담을 세밀히 조절한 덕에 김환기 그림을 보면 색조가 단일한 데도 점 하나하나가 마치 하늘의 별처럼 제각각 빛을 발하는 것처럼 보인다. 한국 전통의 필묵법을 사용해 서양의 추상에 도전한 것이다. 이런 문명사적인 의미가 있기에 이 작품은 더욱 중요하다.

현대 미술의 아틀라스, 백남준

　20세기 한국의 명작을 낳은 또 다른 작가는 백남준이다. 백남준은 작가로서 김환기와 완전히 다른 인물이다. 1932년 생이니 크게 보면 20살 정도 나이 차가 난다. 백남준은 전위적인 서구 현대 미술계에서도 혁신적인 작품을 만들기로 유명했다. 김환기가 붓을 들고 점을 찍는 화가라면 백남준은 안경에 브라운관 텔레비전을 달고 인공위성과 인터넷으로 연결된 새로운 세계를 예언했다. 사진에서 그는 아틀라스를 흉내 내고 있는데, 완전히 새로운 테크놀로지를 이용해 인류의 시각 문화를 새롭게 재편하려는 야심이 엿보인다.

　백남준이 비디오 아트의 창시자라는 것은 잘 알려진 사실이다. 김환기가 캔버스를 자신의 작품 세계의 기본 틀로 생각했다면 백남준은 사람들이 오락이나 정보 매체로 간주한 텔레비전을 캔버스로 활용했다. 일찍이 1960년대 초반부터 이 영역을 개척했으니 백남준이 이끌어낸 예술적 전위성은 굳이 더 설명하지 않아도 될 듯하다.

　나는 2022년 8월 중앙일보 오피니언에 '예언자 백남준'이라는 글을 썼다. 코로나 때 가장 손해를 본 예술가가 백남준이다. 작가 중에는 사후에 재평가가 이루어지는 일이 많은데 대개 회고전이 그 계기가 된다. 10년, 20년 주기로 작가를 재

백남준 비디오 아트의 창시자이자 미디어 아트의 선구자로 명망 높은 백남준은 1950년 6·25 전쟁이 발발하자 일본으로 피난을 떠났다가 이후 독일, 미국 등지에서 활약하며 자신만의 예술 세계를 꽃피웠다.

다름슈타트 현대음악제에서 백남준과 윤이상, 1959년 백남준과 작곡가 윤이상은 고국을 떠나 해외에서 활동한 동시대 예술가로, 두 사람 모두 자신의 분야에서 혁신적인 예술을 창조했다.

조명하는 대규모 전시가 열리고 논문이 쏟아지며 토론이 벌어진다. 이 과정에서 해당 작가가 대가의 반열에 올라설지 말지가 결정된다.

아쉽게도 2019년에 시작한 백남준 전시가 이후 코로나 때문에 줄줄이 취소됐다. 영국 런던의 국립현대미술관 테이트에서 기획한 전시였다. 테이트는 현대 미술에 관해서는 세계적으로 가장 권위 있는 미술관이다. 그곳에서 시작해 전 세계를 돌고 마지막으로 서울에서 끝나는 전시였는데 안타깝게 무산되고 말았다. 대신 테이트 모던에서는 15분짜리 유튜브 클립을 만들어 올렸다.

"백남준은 다섯 번이나 미래를 예측했다"라는 제목의 이 영상은 예언자에 버금가는 백남준의 모습을 보여준다. 백남준은 누가 뭐래도 비디오 아트의 창시자다. 미디어 아트는 기본적으로 비디오 아트에서 시작한다. 매체 미술, 비디오를 디지털화하면 디지털 아트, 뉴미디어 아트가 되는데 이때 백남준 작가를 빼놓고 이야기할 수 없다. 인터넷은 백남준이 제시한 '일렉트로닉 슈퍼 하이웨이'라는 개념과 다르지 않다. 그뿐 아니라 백남준은 기후 위기, 글로벌 미디어, 스마트폰 등 미래 상황을 대부분 예측했다.

"미래에는 모든 사람이 자기 채널을 가질 것이다." 믿기 어렵지만 1980년대에 그가 주장한 말이다. 이렇게 백남준은 어

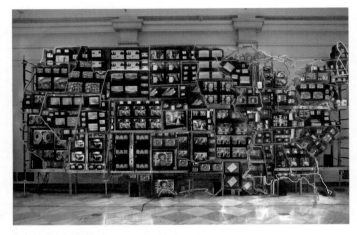

백남준, 일렉트로닉 슈퍼 하이웨이 : 콘티넨털 US, 알래스카, 하와이, 1995년, 스미소니언박물관 336대의 TV 모니터, 50개의 DVD 플레이어, 네온 튜브 등을 사용해 미국 지도를 형상화한 설치 작품이다. 미래의 통신 기술이 어떻게 사람들을 연결할지 예견하고 있다.

마어마한 예언자적 모습을 보여준다. 그렇기에 20세기를 대표하는 작가 중 백남준은 틀림없이 탑 10에 들어갈 인물이라고 생각한다.

20세기를 전반, 후반으로 나눈다면 전반기의 최고 스타는 피카소다. 마티스도 있지만 피카소가 현재로서는 '넘사벽' 1위다. 그렇다면 후반기 1위는 누굴까? 앤디 워홀? 데이비드 호크니? 여러 작가를 떠올릴 수 있을 텐데, 탑 10에 든 사람들 중 따져보면 백남준이 20세기 후반을 대표하는 탑 5에 들어간다. 앞으로 우리가 어떻게 백남준 작품을 연구하고 의미를 부여하느냐에 따라 백남준이 20세기 후반을 대표하는 최고의 작가 자리에 오를 수도 있는 것이다.

백남준이라는 자산을 손에 쥐고 있는 만큼 디지털 아트 분야에서 우리 미술계도 역사성과 담론을 이끌어갈 수 있다. 백남준을 배출한 한국은 어마어마한 지분을 보유한 것과 마찬가지다. 이렇게 보면 백남준은 여전히 이 분야에서 저평가되어 있고 많은 연구가 필요한 작가다.

왼쪽은 미국 박물관 중에서 어머니 격으로 중요한 스미소니언 박물관에 설치된 백남준의 작품이다. 일렉트로닉 슈퍼 하이웨이는 1995년에 제작됐지만 그 개념은 백남준이 훨씬 일찍부터 제안했다. 미국의 주들이 미디어로 묶이고 그 배경에 인터넷이 있다는 것을 가시화한 작품으로, 대단한 통찰이

들어간 역작이다.

백남준이 쓴 책이 한 권 있다. 『말에서 크리스토까지』라는 제목으로 여러 에세이를 묶어놓은 책인데, 거기에 절친한 작가 크리스토에게 헌정하는 에세이가 들어 있다. 그 에세이에는 이런 구절이 나온다. "텔레비전 시대에는 한국이 세계를 주도할 것이다." 1980년에 쓴 글이다. 이런 이야기를 단 몇 년 전에 누가 말했다면 소위 섣부른 '국뽕'이라고 손가락질당했을 터이다. 하지만 최근 OTT나 영상 콘텐츠에서 한국이 차지하는 위상을 떠올려보면 대체 백남준의 통찰력은 어디까지인가 생각하게 된다.

텔레비전 시대에 한국이 세계를 주도할 것이라는 주장에 대한 근거로 백남준은 이렇게 말했다. 텔레비전이라는 용어를 뜯어보라. 텔레는 그리스어로 멀리라는 뜻이고, 비전은 라틴어로 보다라는 뜻이니 한마디로 '멀리 보다'로 풀 수 있다. 한국인은 기마 민족의 후예이기에 텔레비전 시대에는 우리가 세계를 주도한다는 것이다. 약간 갸웃하게 만드는 이야기지만 결과만 보면 틀린 것 같지는 않다.

백남준의 작품을 하나 더 살펴보자. 오른쪽 작품은 제목이 칭기즈 칸의 복권이다. 국내에 있는 웬만한 미술관에는 이렇게 오래된 텔레비전이나 라디오를 조각품처럼 만들어 설치한 작품이 많다. 자전거를 탄 칭기즈 칸이 잠수부 헬멧을 뒤집

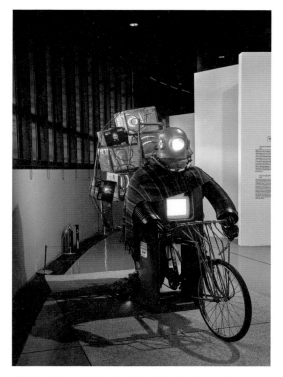

백남준, 칭기즈 칸의 복권, 1993년, 백남준아트센터 1993년 베니스비엔날레 독일관에 출품되어 화제를 모은 작품이다. 칭기즈 칸이 말 대신 자전거를 타고 TV 모니터를 운반하는 모습이 신선하다.

어쓰고 뒷좌석에는 TV 수상기나 모니터 같은 짐을 잔뜩 실은 모습이다. 사실 나는 이런 종류의 작품은 백남준의 위상에 걸맞지 않는다고 생각했다. 백남준이라는 이름을 기념품처럼 파는, 작가의 상업적인 기획으로 낮잡아 본 것도 사실이다.

하지만 지금은 이 작품을 달리 보게 되었다. 칭기즈 칸이 수세기 전에 말을 타고 유라시아 대륙을 누볐다면 이제 새로운 칭기즈 칸은 미디어를 이용해 세계를 정복한다는 암시가 담긴 문명사적으로 의미 있는 작품이라고 생각한다.

국립현대미술관 과천관에 가면 백남준의 다다익선이라는 작품을 볼 수 있다. 사실 다다익선은 작품을 구성하고 있는 모니터들이 고장 나면서 오랜 시간 꺼진 채 방치되었다. 테크놀로지 미술의 한계가 바로 이런 점인데, 기술이 너무 자주 바뀐다는 것이다. 지금 청년 세대에서 이걸 보고 바로 TV 모니터임을 아는 사람들이 이젠 거의 없을지도 모른다.

다다익선은 88올림픽이 열린 1988년, 개천절을 기념해 삼성전자에서 브라운관 TV 1,003대를 지원하여 만들어졌다. 한국의 탑을 떠올리며 모니터를 쌓아 올린 일종의 거대한 조각이다.

이 작품을 계속 틀지 못했던 이유가 브라운관으로 된 모니터가 고장 나면 수리가 불가능하기 때문이었다. 최근에 국립현대미술관이 이 작품에 대한 의미를 되새기며 전 세계에

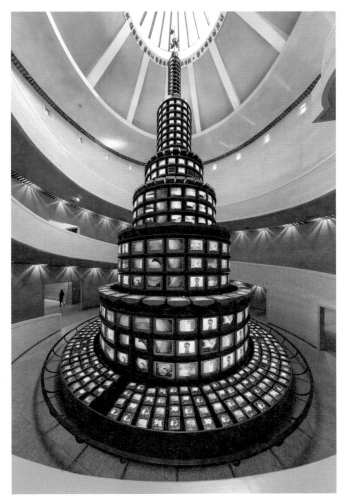

백남준, 다다익선, 1988년, 국립현대미술관 높이가 18.5m에 이르는 대규모 설치 작품으로 1,003대의 TV 모니터를 불탑 형태로 쌓아 올려 완성했다. 2020년대 초부터 복원 프로젝트가 진행돼 현재까지 이어지고 있다. ⓒ 국립현대미술관

서 브라운관 TV를 사 모았다. 꽤 많은 브라운관 TV를 확보한 덕에 당분간은 큰 걱정 없이 하루에 2시간 정도 꾸준히 틀 수 있게 되었다. 혹시 기회가 된다면 이 작품을 꼭 보기를 추천한다.

그런데 1,003대로 이루어진 각각의 모니터에 상영되는 영상은 스틸 컷이 아니다. 모든 시퀀스가 연속적으로 바뀐다. 사람들이 춤추다가 굿도 하는 등 온갖 이미지들이 빠른 속도로 지나간다. 처음 이 작품을 봤을 때 정신을 차릴 수가 없었다. 수많은 모니터가 제각각 영상을 발산하는 모습은 혼돈 그 자체로 여겨졌다.

요즘에는 컴퓨터 모니터를 여러 대 두고 작업하는 사람들이 많다. 나도 모니터를 2대 쓰고 그것도 모자라 태블릿 PC로 음악도 듣는다. 거기에 스마트폰까지 사용한다. 고개를 돌리는 곳마다 모니터가 있다. 백남준의 예언 중에 "미래의 모든 벽이 스크린이 될 것이다"라고 쓴 문장이 있다. 오늘날 우리는 그런 세계를 살고 있다.

손에 쥔 스마트폰에서는 영상 플랫폼마다 '숏폼' 영상이 쏟아진다. 자발적이건 강제적이건, 드디어 우리가 영상에 적응한 걸까? 1988년 이후, 한 세대가 지나고 나서야 속도와 무한 스크롤로 대변되는 영상의 세계를 겪으면서 다다익선이 비로소 눈에 들어오기 시작했다. 요즘 나는 백남준을 더 열

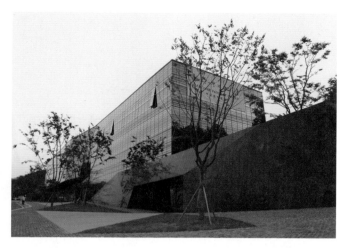

백남준아트센터 전경 2008년 10월 개관했으며 백남준의 설치 작품과 함께 백남준과 관련된 작가들의 작품이 전시되고 있다. 생전 백남준 작가는 자신의 이름을 딴 이곳을 '백남준이 오래 사는 집'이라고 불렀다고 한다.

심히 공부해야겠다고 반성한다. 용인에 있는 백남준아트센터는 국내에서 백남준의 작품 세계를 접하기에 가장 좋은 곳이다. 백남준이 뉴욕에서 활동할 당시의 스튜디오를 그대로 가져왔다. 2층 공간에 스튜디오가 있고 1층에는 TV 정원이라는 작품이 설치되어 있다. 그저 TV와 화분 몇 개를 갖다놓은 작품이다.

이렇게 생각하면 어떨까? 자연과 하나된 테크놀로지, 테크놀로지와 자연이 일체가 되었다고 선언하는 작품이라고 말이다.

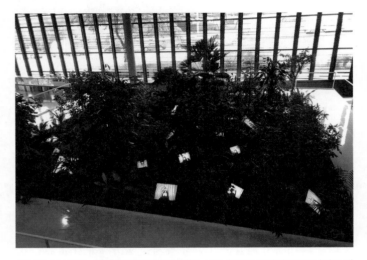

백남준, TV 정원, 1974년, 백남준아트센터 실제 식물들 사이에 TV 모니터를 배치해 자연과 기술의 융합을 보여주는 백남준의 대표 작품이다. 자연과 기술의 새로운 공존 가능성을 꿈꾼 작품으로 평가받는다.

오늘날 인터넷 와이파이가 우리에게 공기처럼 여겨지듯 영상 정보 역시 우리 주변 환경에서 일상적으로 늘 존재하고 있다. 백남준은 테크놀로지가 자연과 분리되는 것이 아니라 인류의 문명 안, 심지어 신체 안에 하나의 세계로 들어온 상황에 주목한 것이다. TV 정원은 이렇듯 현대적 에콜로지 안에 들어온 영상 테크놀로지를 시각화한 것으로 볼 수 있을 듯하다.

한국 현대 미술의 두 거장을 이야기할 때 빠뜨리지 말아야 할 것이 이런 문명사적인 관점이다. 우리가 미술의 미를 제의적이고 신비하며 경외감을 주는 것이라 정의할 때 나는 김환기의 작품이 충분히 그런 평가를 받을 만하다고 생각한다. 혹은 이와 비슷한 질문을 던지며 작품을 재검토하고 조명해야 한다고 본다. 김환기의 회화가 명작이냐고 물을 때도 마찬가지다.

그럼 백남준의 다다익선을 놓고 이 작품이 명작이냐고 묻는다면 어떨까? 가령 석굴암을 보며 느꼈던 감정을 다다익선에서 새로운 방식으로 느낄 수 있는지 고민해볼 수 있다. 그것이 가능하다면 다다익선은 명작이 되는 것이다.

예전에는 이런 백남준의 작품을 동양적 정신성을 서양의 눈높이에 맞춘 작품으로 보곤 했다. 서양 사람들이 아시아 하면 정신성을 떠올리고, 그것이 불교의 선禪 사상에서 기인했

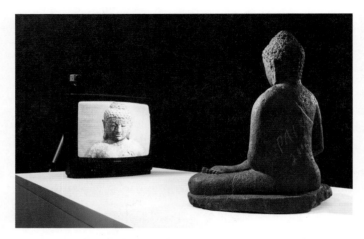

백남준, TV 부처, 1974년, 백남준아트센터 불상이 자신을 비추는 TV를 바라보는 형태로 구성된 설치 작품이다. 부처가 TV 속의 자신을 응시한다는 점에서 자아와 기술의 관계를 깊이 탐구하며 사유의 새 장을 보여준다. ⓒ 백남준아트센터

을 것이라 생각한 점을 백남준이 부처와 TV 모니터를 통해 정확히 보여주니 서양 사람들이 열광한 것 아닌가. 게다가 영상이 강조된 다른 비디오 아트 작품과 달리 백남준의 작업은 설치미술처럼 모니터와 조각으로 구성돼 있으니 박물관이나 미술관에서 소장하기도 좋았을 것이다.

그런데 이 책에서 다시 정의해본 '미' 개념으로 백남준의 TV 부처를 살펴보면 새로운 의미를 발견할 수 있다. 미술이 가진 종교적 의미를 재치 있게 강조한 작품으로도 볼 수 있으니 말이다.

가령 TV 부처에서 모니터에 담긴 부처의 얼굴은 맞은편 모니터 위에 있는 카메라로 실시간 중계된다. 보는 것과 보이는 것의 관계를 명상적으로 다루는 작업이다. 따라서 이 작품은 미술뿐 아니라 시각, 그리고 그 시각을 상호 교환하는 기술적인 메커니즘까지 하나의 세계 안에 담아냈다고 할 수 있다. 그리고 우리는 관객으로서 이 관계가 실시간으로 다뤄지는 현장에 참여하고 있음을 깨닫는다.

어느 쪽이 더 진실한가? 돌로 만든 부처님인가, 아니면 모니터 속 이미지로 등장하는 부처님인가? TV 부처는 이 같은 문명적 사고를 촉발하는 작품이기에 매력적이고, 이 책에서 말한 심오한 '미'의 세계에 다가가고 있다. 정리하면 TV 부처는 종교적 신비로움을 현대적 테크놀로지로 재해석한 작품

이라고 평가할 수 있을 것이다.

다시 이 책의 시작으로 돌아가보자. 그리고 우리가 원시 미술을 살폈을 때 동굴 벽화를 제작했던 사람들을 떠올려보자. 고고학자나 인류학자들은 이들이 동굴 벽화에 신비로운 의식의 의미를 담았고, 벽화의 제작 과정은 주술사의 신성한 제사 행위와 다름없었다고 주장한다. 디지털 정보화 시대로 가속화되는 현대의 가상공간에서 백남준은 시각 정보의 원초적 힘을 다시 일깨워준 작가다.

주술사들이 지녔던 염원과 세계에 대한 질문은 오늘날 답을 얻었을까? 미술의 역사는 여전히 풀리지 않는 이 질문에 대한 치열한 모색과 해석을 보여준다. 역사의 어느 순간마다 명멸하고 때로는 기적적으로 살아남은 명작들은 바로 그런 인간적 분투를 증명해왔다.

"위대한 미술은 모호하기 때문에 위대하다. 그것은 항상 새로운 해석을 요구한다." 오스트리아 출신의 미술사학자 에른스트 크리스Ernst Kris의 말이다. 이를 받아 나는 다음과 같이 이야기하고 싶다. "위대한 미술은 논쟁적이기 때문에 위대하다. 그것은 항상 새로운 해석을 요구한다."

위대한 미술, 즉 명작은 그냥 주어지는 것이 아니라 논쟁 속에서 태어나 논쟁으로 재탄생해야 한다. 논쟁을 통해 작품을 새롭게 조명하면서 작품에 합당한 서사를 입히는 일이 미

술학자의 숭고한 임무다. 그리고 이제 미술사는 이런 논쟁을 학술적으로 풀어내는 학문이라고 규정할 수 있다. 나 또한 이런 임무를 게을리하지 않겠다는 다짐으로 이 책의 마무리를 갈음하고자 한다.

작품 목록

1장

알타미라 동굴 유적, 기원전 35000~11000년경, 스페인 칸타브리아

루피냐크 동굴 유적, 기원전 13000년경, 프랑스 도르도뉴

라스코 동굴 유적, 기원전 17000~15000년경, 프랑스 도르도뉴

레오나르도 다 빈치, 모나 리자, 1503~1506년, 루브르박물관

필리포 브루넬레스키, 이삭의 희생, 1401~1402년, 바르젤로 국립미술관

프란시스코 데 수르바란, 어린 양, 1635~1640년, 프라도미술관

2장

석굴암, 751~774년, 경주

판테온, 118~125년, 이탈리아 로마

두오모, 1296~1436년, 이탈리아 피렌체

성 베드로 대성당, 1506~1626년, 바티칸 시국

세인트 폴 대성당, 1675~1711년, 영국 런던

미국 국회의사당, 1800년, 미국 워싱턴 D.C.

3장

미켈란젤로, 시스티나 성당 천장화, 1508~1512년, 시스티나 성당, 바티칸 시국

오라스 베르네, 브라만테, 미켈란젤로 라파엘로에게 성 베드로 대성당 설계를 지시하는
교황 율리오 2세, 1827년, 루브르박물관

라파엘로, 아테네 학당, 1509~1511년, 바티칸박물관

다니엘레 다 볼테라, 미켈란젤로의 초상, 1545년, 메트로폴리탄미술관

라파엘로, 자화상, 1504~1506년, 우피치미술관

미켈란젤로, 최후의 심판, 1535~1541년, 시스티나 성당, 바티칸 시국

4장

테오도르 제리코, 메두사호의 뗏목, 1818~1819년, 루브르박물관

오라스 베르네, 테오도르 제리코의 초상, 1823년경, 메트로폴리탄미술관

벨베데레의 토르소, 기원전 1세기경, 바티칸박물관

프란시스코 고야, 난파선, 1793~1794년, 보우스박물관

테오도르 제리코, 잘린 머리, 1818년경, 스웨덴 국립미술관

테오도르 제리코, 메두사호의 뗏목을 위한 스케치, 보자르미술관

5장

모네, 수련이 있는 연못, 1917~1920년, 국립현대미술관 이건희 컬렉션

모네, 인상-일출, 1872년, 프랑스 마르모탕모네미술관

모네, 건초더미 연작, 1890~1891년, 시카고미술관

모네, 수련 연못, 1899년, 런던 내셔널갤러리

모네, 수련이 있는 일본 다리, 1923년, 뉴욕 현대미술관

모네, 수련 연작, 1920~1926년, 오랑주리미술관

레오나르도 다 빈치, 살바토르 문디, 1500년경, 개인 소장

6장

김환기, Universe 5-IV-71 #200, 1971년, 개인 소장

김환기, 어디서 무엇이 되어 다시 만나랴, 16-IV-70 #166, 1970년, 개인 소장

백남준, 일렉트로닉 슈퍼 하이웨이, 1995년, 스미소니언박물관

백남준, 칭기즈 칸의 복권, 1993년, 백남준아트센터

백남준, 다다익선, 1988년, 국립현대미술관

백남준, TV 정원, 1974년, 백남준아트센터

백남준, TV 부처, 1974년, 백남준아트센터

사진 제공

산책하는 곰브리치 ©양정무
런던 유학 시절 ©양정무
알타미라박물관에 전시된 동굴 벽화 복제품 ©Sergi Reboredo. All rights reserved
2025 / Bridgeman Images
프랑스 루피냐크 동굴 앞에서 ©양정무
알타미라 동굴 암벽의 울퉁불퉁한 부분을 이용해 그린 들소 떼 ©Whpics /
Dreamstime.com
몰입형 전시 ©Immersivearteditor
이삭의 희생 ©MenkinAlRire
석굴암 본존불 ©한석홍 / 국가유산청
석굴암 본존불 얼굴 부분 ©국립문화유산연구원 / 공공누리
미완성된 석굴암 본존불의 뒷모습 ©국가유산청
석굴암(천장) ©국가유산청
판테온(천장) ©Mariordo
석굴암 평면도 ©한국중앙연구원 / 공공누리
판테온 평면도 ©Georg Dehio/ Gustav von Bezold
「스타워즈」 속 어둠의 상징인 다스 베이더 ©Ralf Liebhold / Dreamstime.com
세 조각으로 갈라진 석굴암 뚜껑돌의 모습 ©한석홍 / 국가유산청
두오모 돔 ©Acediscovery

성 베드로 대성당 돔 ⓒDennis G. Jarvis

세인트 폴 대성당 돔 ⓒColin

미국 국회의사당 돔 ⓒJack W Tade, CPA

시스티나 성당 천장화 ⓒEric Nathan / Alamy Stock Photo

콘클라베를 위한 특별 미사 ⓒMarco Iacobucci Epp / shutterstok.com

천장화가 그려진 시스티나 성당 내부 모습 ⓒMistervlad / Dreamstime.com

시스티나 성당 천장화 복원하는 모습 ⓒVatican News

유학시절 빅토리아알버트박물관 다비드상(석고 모형) 앞에서 ⓒ양정무

시스티나 성당에서 본 '천지창조' 장면 중 아담의 크기 ⓒU.S. Department of State from United States

알렉산드리아 성 카타리나의 모습 ⓒGianluigi Colalucci / researchgate

벨베데레의 토르소 ⓒ林高志

건초더미 연작 ⓒ시카고미술관

수련 연작 ⓒSailko

Universe 05-IV-71 #200 ⓒ(재)환기재단·환기미술관

뉴욕 스튜디오에서 작업 중인 김환기 ⓒ(재)환기재단·환기미술관

어디서 무엇이 되어 다시 만나랴 16-IV-70 #166 ⓒ(재)환기재단·환기미술관

김마태 박사의 집 거실에 앉아 있는 김환기 화백의 모습 ⓒ(재)환기재단·환기미술관

백남준 ⓒnam june paik estate

일렉트로닉 슈퍼 하이웨이ⓒnam june paik estate / Smithsonian American Art Museum

칭기즈 칸의 복권 ⓒnam june paik estate / 경기도 / 공공누리

다다익선 ⓒnam june paik estate / 국립현대미술관

백남준아트센터 전경 ⓒ경기도 / 공공누리

TV 정원 ⓒnam june paik estate / 경기도 / 공공누리

TV 부처 ⓒnam june paik estate / 백남준아트센터

양정무의 명작 읽기
명작은 어떻게 탄생하는가

2025년 5월 27일 초판 1쇄 인쇄
2025년 6월 10일 초판 1쇄 펴냄

지은이 양정무

단행본사업본부 엄귀영 윤다혜 이희원 조자양 김남윤
편집위원 최연희
경영지원본부 나연희 주광근 오민정 정민희 김수아 김승현
마케팅본부 윤영채 정하연 안은지 박찬수 염승연
디자인 이수경
인쇄 영신사

펴낸이 윤철호
펴낸곳 (주)사회평론
등록번호 10-876호(1993년 10월 6일)
전화 02-326-1182
주소 서울시 마포구 월드컵북로6길 56 사평빌딩
이메일 editor@sapyoung.com

ISBN 979-11-6273-355-4 03600